邁向職業鼓手之路

Be A Pro Drummer Step By Step

姜永正 編著

目錄 ◄ •

Contents ◄ •

自序

可能有人會因為要打發時間，或培養性情與興趣而學習樂器的演奏。

也有學生因在校修習音樂，而需學習樂器演奏，繼而進修作曲，編曲或理論。

也有人想以演奏樂器為職業，而學習樂器之演奏。

不論哪種人？其目的為何？樂器演奏是每個人所必須具備的基本條件，不論是在公開場合或非公開場所作演出，不論獨奏,合奏或伴奏。所以不論你〈妳〉是學生或職業樂手，應該每個人都可以在舞台上演出，不管是獨奏、合奏或伴奏。

本書所提供的大部分都是爵士鼓的基本訓練和一些組合與架構的應用練習。希望每個練習在熟練後，再加上自己的創意和對音樂的感覺，再加以發揮與變化。

請了解，唯有不斷的練習才能使你進步，沒有捷徑！

Enjoy !

Peace !

2004/3/24 於台北

友序

姜永正老師要出書了！在此先恭喜他，並為他高興。

與姜永正老師熟識共事盡近二十年，可以說是一起玩 **Band** 長大的，記得民國七十三年個人第一次正式的演唱會演出，就是由他擔任鼓手，當時覺得他的鼓技超群，節奏穩定、掌控全場、力道十足。

時至今日，一路與他無論在現場演唱會，唱片上的合作，直覺其技術更全面、精進，曲風更橫跨搖滾流行、藍調、爵士等不同樂風，是個人在近數十年樂壇中最欣賞的一位鼓手！

2004/4/12

姜永正 檔案

● 14歲開始學習豎笛吹奏，16歲至翟黑山老師領導之"台北青年樂團"吹奏豎笛。

● 第一屆全國熱門音樂大賽冠軍團體，同年赴香港參加亞太地區總決賽。

● 1989年赴日本 "Pearl Drums Summer School" 研習，高級班結業。

● 趙傳 "紅十字" 樂團鼓手

錄音

● 滾石唱片「大家樂大陸演唱會」現場錄音。

● 趙傳「約定」專輯、「讓我一次擁著妳」單曲錄音。

● 趙傳「當初應該愛你」全張錄音。

● 張雨生「台北、卡拉OK、我」全張錄音。

● 張雨生「兩個永恆」單曲錄音。

● 張雨生「白色才情」、「紅色熱情」全張錄音。

● 張雨生「口是心非」全張錄音。

● 豐華唱片「給雨生的歌、聽你、聽我」專輯錄音。

● 陶晶瑩「非比尋常」錄音。

● 吳念真「太平天國，念真情」錄音。

● 楊德昌電影「麻將」原聲帶「去香港看看」錄音。

● 林慧萍「從不在乎」錄音。

● 伊能靜「自己」錄音。

● 江淑娜「長夜悄悄」錄音。

● 劉愷威「 La La La 我愛你」錄音。

● 蘇慧倫「懶人日記」錄音。

● 任賢齊精選集「新格三部曲」錄音。

● 任賢齊「春天花會開」錄音。

● 任賢齊「天使・兄弟・小白臉」專輯

● 任賢齊「很受傷」專輯、「燒的厲害」、「若是妳在我身邊」單曲錄音。

● 動力火車「忠孝東路走九遍」專輯

演唱會

● 趙傳 台灣、大陸巡迴演唱會。

● 趙傳 台灣全省大專院校巡迴演唱會。

● 張信哲 台灣、美國拉斯維加斯、汶萊、新加坡演唱會。

● 點將唱片「五星點將」演唱會。

● 黃小琥 台北、台南演唱會。

● 齊秦 1997、1998、1999大陸巡迴演唱會。 （西藏拉薩、濟南、西安、長沙、南昌、蘭州、大連、北京、南京、成都、重慶、昆明、貴陽、綿陽、上海、天津）

- 齊秦 1999 馬來西亞、新加坡、洛杉磯演唱會.
- 山風點火 台北演唱會。
- 任賢齊 台灣校園巡迴演唱會。
- 任賢齊 1999 墾丁演唱會。
- 任賢齊 2000 大陸北京、天津、溫州、上海、紹興、廣州、成都、瀋陽、深圳演唱會。
 加拿大溫哥華、多倫多、馬來西亞演唱會。
- 任賢齊 2000、2001香港紅館演唱會。
- 任賢齊 2001美國大西洋城、拉斯維加斯、舊金山、洛杉磯演唱會。
- 張宇 南港101「雨一直下」演唱會。
- 環球唱片「藝佳四口」演唱會現場錄音。
- 張宇 全省 PUB 巡迴演唱會。
- 堂娜 全省 PUB 巡迴演唱會。
- 娃娃 全省校園巡迴演唱會。
- 蘇慧倫 校園巡迴演唱會。
- 張雨生 校園巡迴演唱會。
- 伍思凱 校園巡迴演唱會。
- 邰正宵 校園巡迴演唱會。
- 蘇慧倫 台北 @ Live 演唱會。
- 林憶蓮「盼妳在此」演唱會。
- 陶晶瑩「陶子,不缺席」台北演唱會。
- 陶晶瑩「愛陶子,不缺席」馬來西亞演唱會。
- 周杰倫、范瑋琪、戴佩妮、施文彬 四人聯合校園巡迴演唱11場。
- 台灣"虹之美夢成真"藝人經紀公司大陸演唱會專任鼓手。

⌐ 歌舞劇、音樂會

- 果陀劇團「吻我吧!娜娜」歌舞劇。
- 台北愛樂合唱團「迪士尼歌舞劇」打擊樂手。
- 鋼琴家彭鎧立跨界音樂會、國家音樂廳演出。
- 台北愛樂合唱團 1998-1999 世紀末爵士古典跨界演唱會。
- 音樂劇坊台北百老匯 1999 台北演唱會。
- 2001 張惠妹 多倫多、大西洋城、舊金山、拉斯維加斯演唱會。
- 2002 任賢齊 香港紅館演唱會。
- 2002 任賢齊 美國大西洋城、舊金山、洛杉磯、加拿大、溫哥華、多倫多演唱會。
- 2002 齊秦 美國洛杉磯演唱會。
- 2002 康師傅冰力先鋒樂隊選拔賽、中國各地區決賽、北京總決賽評審委員。
- 2003 黃品源 香港紅館 "愛很簡單" 演唱會。
- 2003 任賢齊 澳洲 "雪梨、墨爾本" 演唱會。
- 2003 任賢齊 印尼、雅加達演唱會。
- 2003 任賢齊 紐西蘭演唱會。
- 2003 齊豫 台北演唱會。
- 2003 周杰倫 上海演唱會。

1 Drums key

識譜能力其實就和文字閱讀能力是同樣的功能。不論是樂器的學習、傳授或演奏，都需要藉由五線譜來傳達，所以五線譜是一個重要的工具。如果某位演奏者的樂器演奏技巧很好，但他（or 她）不會識譜，也不會記譜（寫譜），那麼這位演奏者就很難與其他演奏者就合奏的部份來溝通，因為少了五線譜作為根本的依據。或者在學習階段，也因不會識譜，而無法去練習前人所留傳下來的教材或範例。也因不會記譜（寫譜），而無法把自己的一些靈感或創作紀錄下來。所以識譜與記譜是相當重要的。

套鼓（Drumset）並不像其它的樂器有 Do，Re，Mi 等音階，所以套鼓中每一個單項樂器，如大鼓（Bass Drum），小鼓（Snare Drum），中鼓（Tom-Tom Drums），銅鈸（Cymbal）等等，在五線譜都有其固定的位置。以下為鼓組在五線譜中各別的位置介紹。

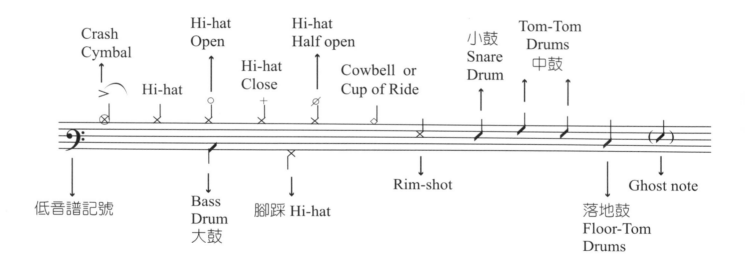

固定拍子鈸
Ride-Cymbal

中鼓
Tom-Tom Drums

強音鈸
Crash-Cymbal

腳踏鈸
Hi-hat

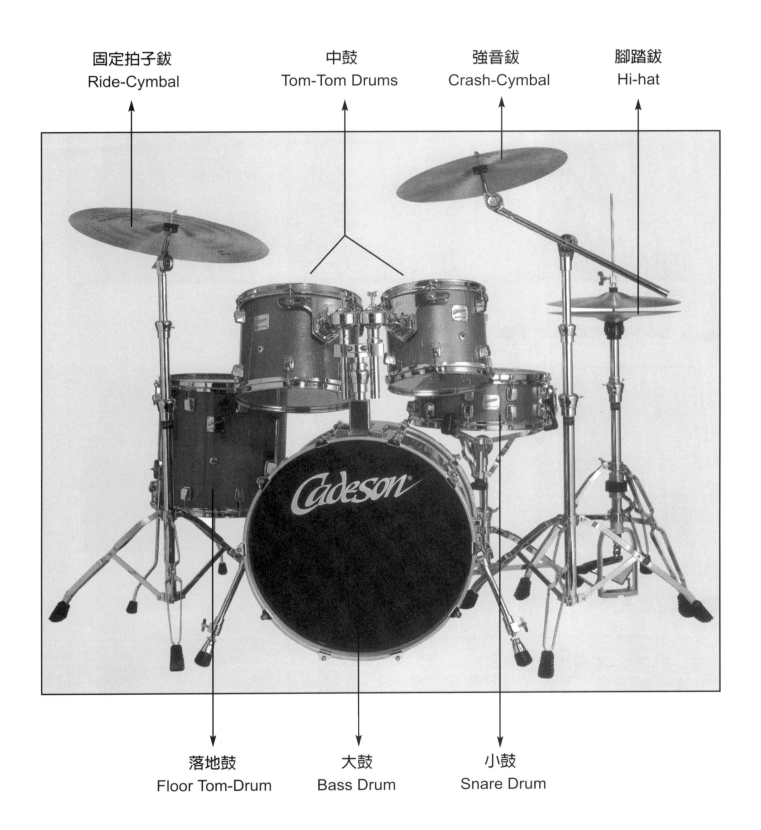

落地鼓
Floor Tom-Drum

大鼓
Bass Drum

小鼓
Snare Drum

2 揮棒動作

▶ FULL STROKE 全擊

▶ DOWN STROKE 下擊

▶ TAP STROKE 點擊

◣ UP STROKE 舉擊

在此稍加解釋,為何會有四種不同之揮棒動作,與如何判斷要使用何種之動作。

當坐在鼓椅上,操作一組套鼓時,初學者很容易會以為,要打擊出大音量就是用力的把鼓棒打擊鼓皮,而要打擊輕柔的音量就是手執鼓棒,而輕輕的擊向鼓皮。這是嚴重的錯誤觀念,如果在演奏整套鼓是使用力量去敲擊,而不是利用自然的方式,那麼可能會因個人每天不同的身體狀況而產生每天都有不同之音量標準,所以我們在練習時一定不能讓雙手和雙腳有施力的行為產生,而且只要是雙手或雙腳有施力的行為產生,那麼手部和腳部的肌肉就會緊繃,肌肉緊張後就無法演奏出速度稍快,或快速而密集的音符,所以不論是在演奏套鼓,或其它任何樂器一定是不施加任何力量,而且採取最自然的方法演奏。

所以要打擊出輕重音,就只是鼓棒揮向鼓皮的距離遠近,而產生出不同音量之音符,而不是施力的大小,當執鼓棒的手抬高到耳際,鼓皮與鼓棒就已產生了一個長距離,當執鼓棒的手自耳際的高度自然放下時,因重力與距離的原因,就讓你自然的擊出一個重音,反之,執鼓棒的手懸空於鼓皮上方之二吋,因其鼓皮與鼓棒間只有二吋的距離,所以鼓棒下擊到鼓皮時,就只會產生一個輕柔的音符,譬如說,手拿一個乒乓球,自一公尺的高度丟下,當球碰觸地面時,因重力加速度,就會產生一個強音,而把乒乓球自二吋高度放下,因距離短,所以只會產生輕音,由此得知,Full stroke 和 Down stroke 是自高處向下打擊,所以產生強音,Tap stroke 和 Up stroke 是在低處向下打擊,所以產生弱音。

3 下擊 Down stroke 和上舉 Up stroke 的 時間關係練習

下列為樂譜上常出現的縮寫符號，註解如下：

	Full = Full Stroke 全擊
R = Right 右手	Down = Down Stroke 下擊
L = Left 左手	Tap = Tap Stroke 點擊
	Up = Up Stroke 舉擊

作第一個練習時，雖然鼓點都只打擊在每一拍的正拍上，但我們在心中還是要把後半拍的休止符也唸出。所以我們要持續的在心中平均的默念著 1、2、1、2、1、2、1、2。

練習 A-1

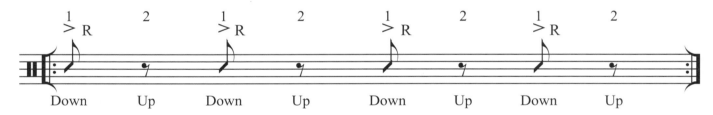

練習 A-2

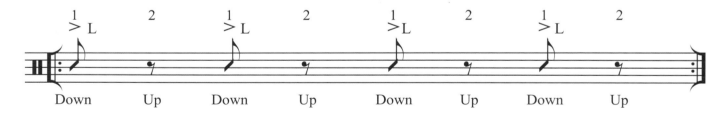

以上是以單手為主的練習，最主要是讓大家熟練下擊和舉棒的時間關係，因為如果舉棒的時間有提早或延遲的情況發生，就會影響到下擊的時間準確度。當念 1 的同時，也作出 Down stroke（下擊）的動作打擊鼓皮，而唸到 2 的同時，也作出 Up stroke 的動作，但不打擊到鼓皮，回到原點，再一直反覆這二個動作。這個練習速度不要加快，只要在慢速中練習到準確的時間點。

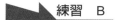

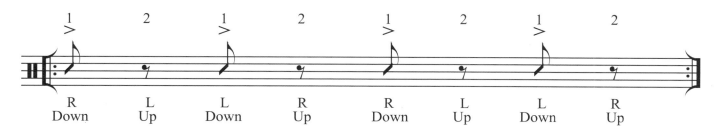

當第一拍下擊後，右手鼓棒停在鼓皮上方約 2 吋的距離，而在 2 時，左手上舉，不打擊到鼓皮，右手不動。當二拍左手下擊後，左手鼓棒停在鼓皮上方約 2 吋的高度，左手不動，而在 2 時，右手鼓棒上舉不打擊到鼓皮。兩拍為一反覆循環動作。

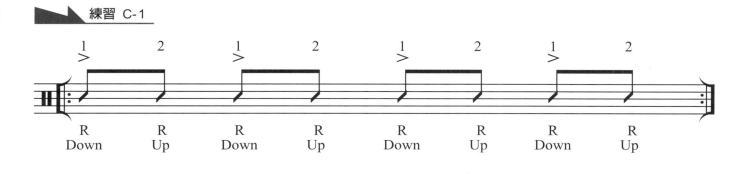

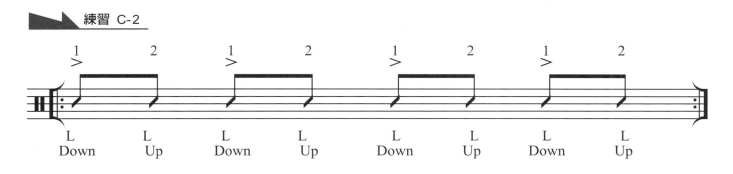

以上以右手為例，當唸到 1 時，同時作出 Down stroke（下擊）的動作，打擊到鼓皮，讓鼓棒反彈到鼓皮上方約 2 吋的位置停住，再當唸到 2 時，右手同時作出 Up stroke（上舉）的動作，但鼓棒必須碰觸到鼓皮，由於 Up stroke 是由鼓皮上方 2 吋開始打擊動作，所以所產生的聲響是屬於弱音。右手一直反覆下擊和上舉的動作，同樣的，在練習時速度盡量放慢，要求時間準確。左手請參考右手動作，讓左手（不慣用手）的動作，能和右手（慣用手）一樣順暢。

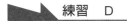

練習　D

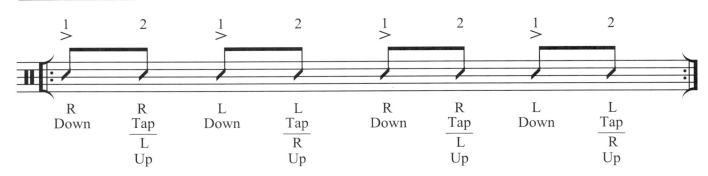

當唸到 1 時，右手鼓棒下擊（Down stroke）鼓皮，反彈到鼓皮上 2 吋時定住，唸 2 時需要同時作兩個動作，為右手鼓棒輕輕的自鼓皮上方 2 吋處下擊，並藉由鼓皮的反彈力，回到鼓皮上方約 2 吋的高度，在此同時，要在右手鼓棒下擊碰觸到鼓皮的同一時間，左手作出上舉的動作，不打擊到鼓皮。第二拍為左手鼓棒的動作，也請參考右手的動作，兩手交替反覆的動作。

練習　E

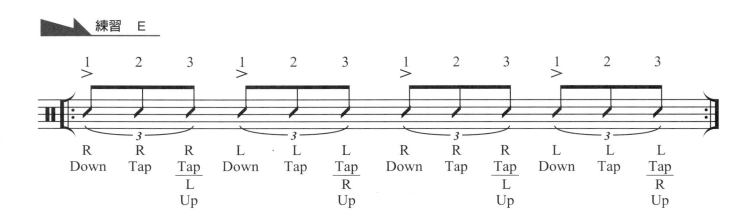

當唸 1 時右手鼓棒作出下擊（Down stroke），唸 2 時右手作出 Tap stroke 的動作，唸 3 時要同時作出兩個動作，為右手再一下 Tap stroke，同時左手作出上舉（Up stroke）的動作，但左手不打擊到鼓皮。第二拍時左手重覆右手的動作，當唸到第二拍的 3 時，右手就要作出上舉的動作，不打擊到鼓皮。兩拍為一個反覆循環。

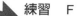

練習　F

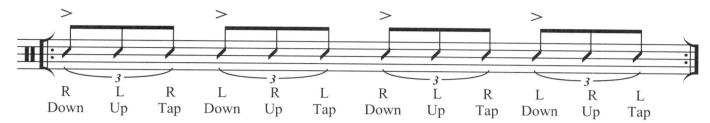

練習　G-1

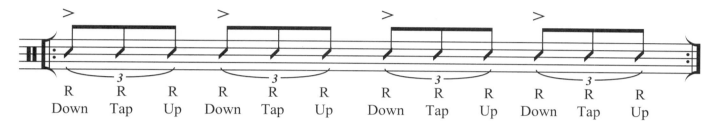

練習　G-2

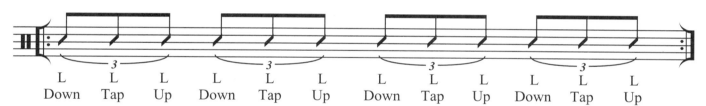

練習　H-1

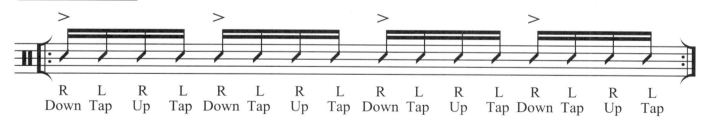

練習　H-2

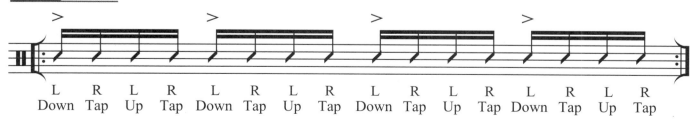

練習 H-3

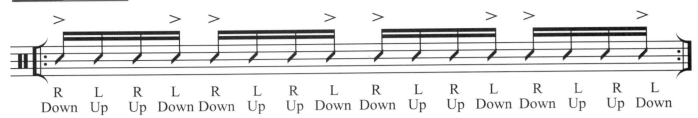

練習 H-4

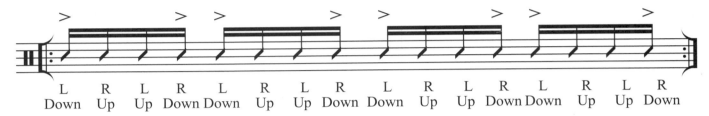

練習 H-5

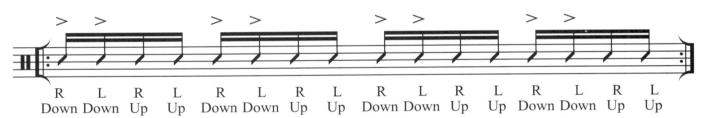

練習 H-6

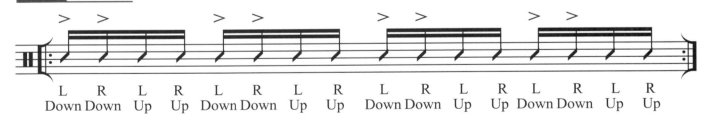

練習 H-7

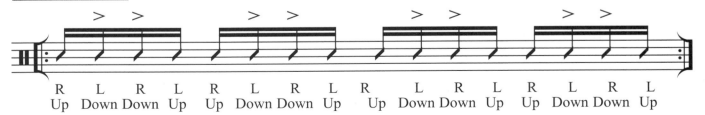

練習 H-8

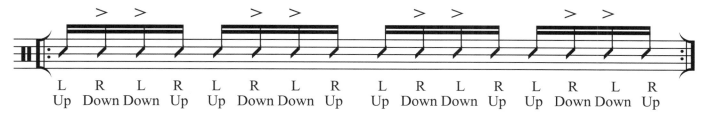

L R L R L R L R L R L R L R L R
Up Down Down Up Up Down Down Up Up Down Down Up Up Down Down Up

練習 H-9

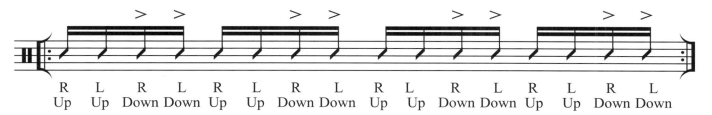

R L R L R L R L R L R L R L R L
Up Up Down Down Up Up Down Down Up Up Down Down Up Up Down Down

練習 H-10

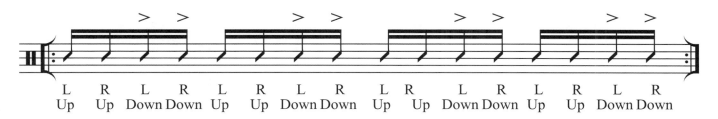

L R L R L R L R L R L R L R L R
Up Up Down Down Up Up Down Down Up Up Down Down Up Up Down Down

4 手指練習 Finger control

是利用鼓棒下擊鼓皮時所產生之反彈力（Rebound）與控制鼓棒彈跳的中指、無名指這兩種方式所產生的打擊方式，切記：中指與無名指永遠附著在握鼓棒處 圖例1 圖例2 ，隨著鼓棒揮動、擺動。以下練習為右手、左手的分別練習，務求手部、腕部、小臂部完全不用力，尤其注意持住鼓棒的大姆指與食指，要完全放鬆，此章練習完全不會用到大臂部（手肘到肩膀），練習速度由慢度漸漸提昇，以下皆用單手練習，第一次用左手反覆後用右手以此類推。

圖例1

圖例2

練習　1　　♩=60~120

練習　2　　♩=60~120

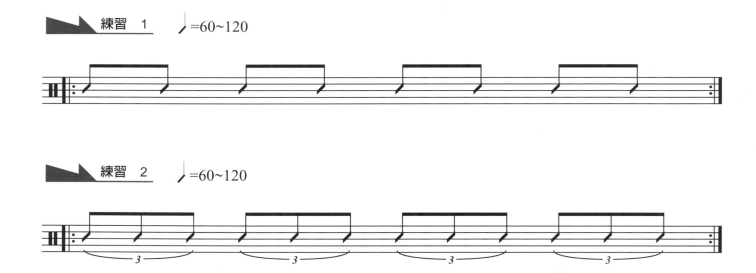

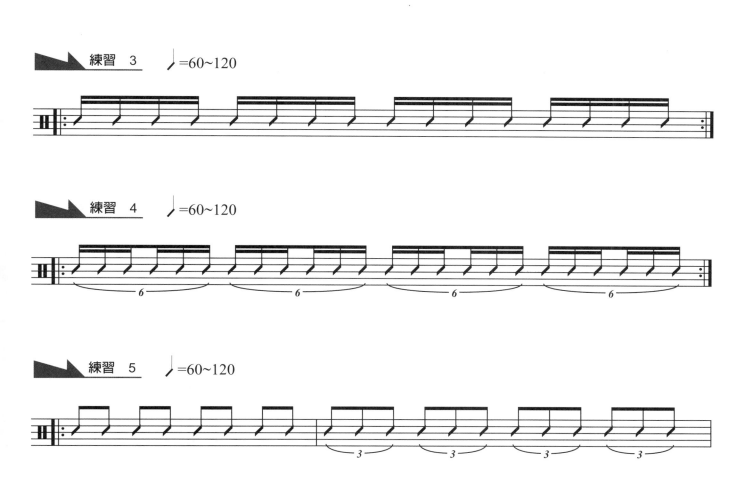

雙手合併練習 Single stroke

以下3個練習都是用手指來控制鼓棒之彈跳，而Lead Hand則是兩小節都保持同一種音符，而在第2小節時，把另一隻手的Single stroke插在Lead Hand的後方空間。請注意雙手的Balance（平衡），也請把手部的肌肉放輕鬆。

Lead Hand的意思為：以下三個練習中的第一小節為單手打擊（左手或右手），此單手打擊之那一隻手為Lead Hand。譜上會以「○」標示代表Lead Hand，例： 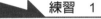 此時L（左手）為Lead Hand。

每一個練習均有①與②，意思為先把①練習後再換②練習。

練習 1

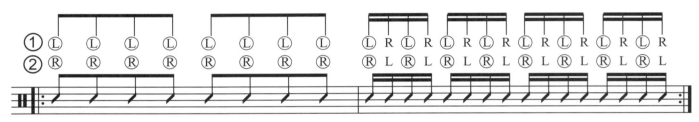

練習 2

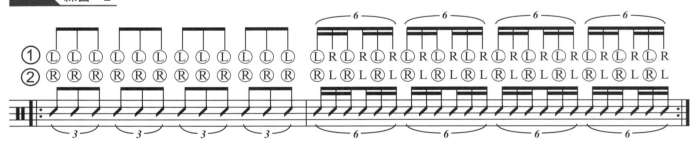

練習 3

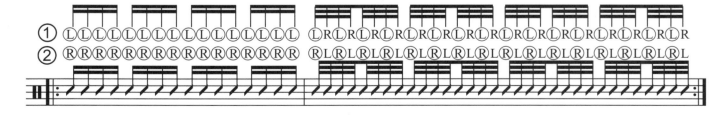

5 單擊 Single stroke roll

當右手與左手所打擊的都是 8 分音符 ♩♩，那就是很單純的 2 下，但如果你把左手（不慣用手）的開始打擊的時間點，往後延 4/1 拍開始，那就會產生 ♫，這就變成了 16 分音符 ♬。

以此類推：左右手都是 3 連音 ♫₃，當左右手錯開後即會產生 ♬₆，即為 24 分音符（6 連音），其它音符同理。

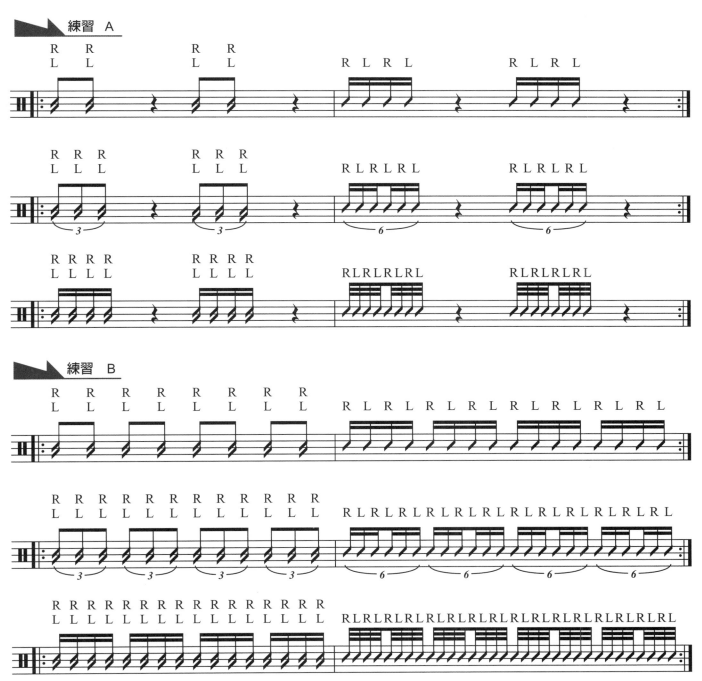

6 雙擊 Double stroke

Double stroke 就是一種用單手連續擊出2下的技巧，不管是操作整套鼓組，或只演奏一個行進小鼓，都經常用到 Double stroke，大概有以下幾種 Double stroke。

（1）第2點的音量比第一點稍大 ♪♪ 的 Double stroke

在練習本段時，速度盡量放慢，第一點的揮棒動作是用 Double stroke（由上→下）而正當鼓棒打擊鼓皮所產生反彈力將鼓棒要彈回上方時，就用挑動鼓棒的中指與無名指瞬間向掌心回扣，這樣就會使鼓棒下擊打出第2點，再將鼓棒停定在鼓皮上方約莫2-3吋的高度，此打法不要求快，重要的是能清楚的打擊出連續2點，而且第2點比第一點的音量稍大。

（2）音量平均的 Double stroke

要在很快的速度時，還能擊出音量相同的兩個點，練習時就必需在中慢速度上採用（練習1），第2點音量比第一點稍大的打法練習，待速度提昇後就會產生音量均等的 Double stroke。

（3）第1點音量大於第2點的 Double stroke：

這是最自然的打法，第1點的揮棒動作用 Down stroke，但在中指與無名指應該向掌手回扣時，不收手指，而順勢讓鼓棒藉鼓皮的反彈力道（Rebound），再自然反彈擊出第2點，所以第2點的音量，相當接近於〝Ghost Note〞（意即音量非常輕的一擊）。

7 雙擊 Double stroke 的基本練習

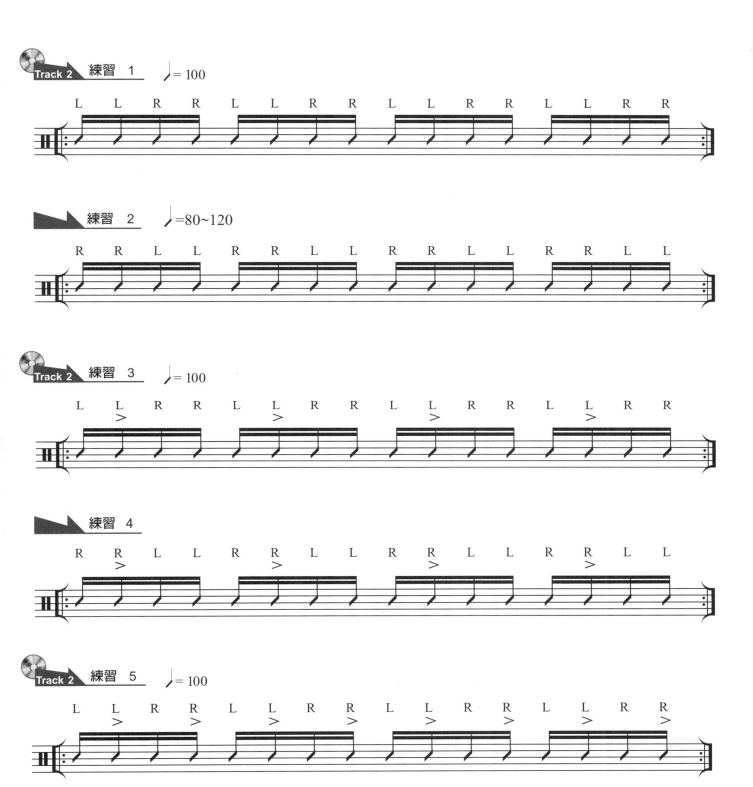

練習 6

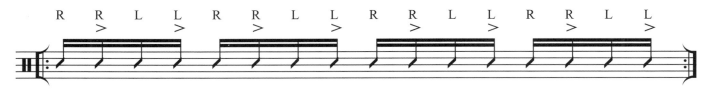

Track 2 練習 7 ♩ = 100

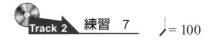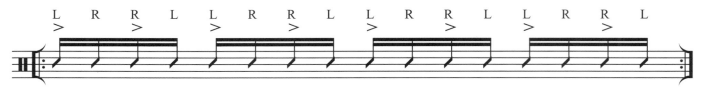

練習 8

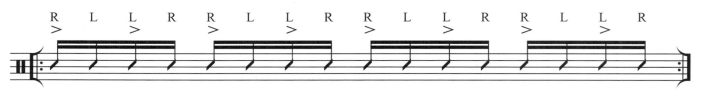

Track 2 練習 9 ♩ = 100

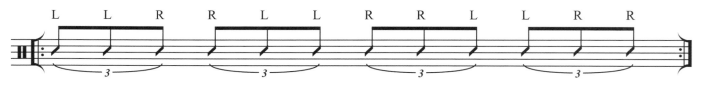

練習 10

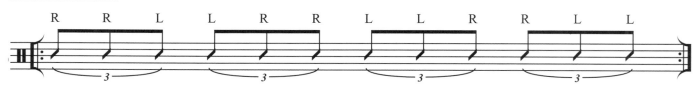

練習 11 ♩= 100

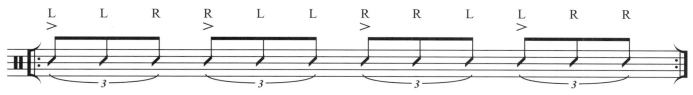

練習 12

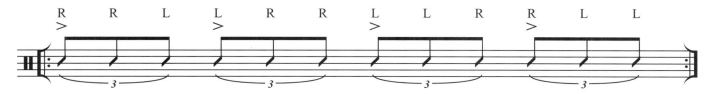

練習 13 ♩= 100

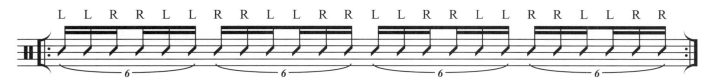

練習 14 ♩= 100

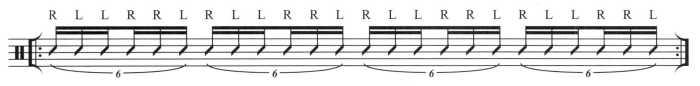

練習 15 ♩= 100

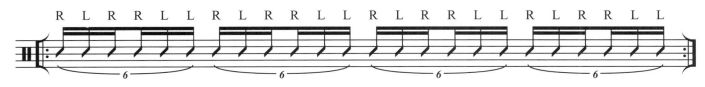

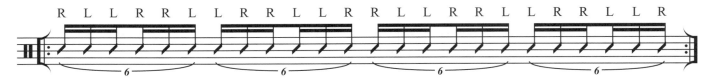

練習 16

R L L R R L L R R L L R R L L R R L L R R L L R
6 6 6 6

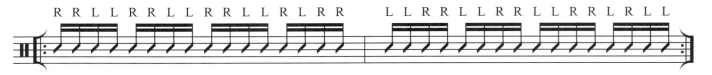

練習 17

R R L L R R L L R R L L R L R R L L R L L R R L L R R L R L L

練習 18 ♩ = 100

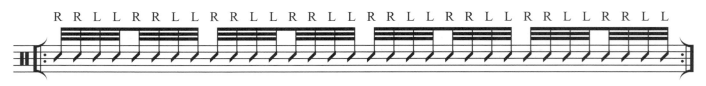

R R L L R R L L L R R L L R R L L R R L L R R L L R R L L R R L L R R L L R R L L

8 小鼓 Snare Drum 綜合練習

練習 1

L R L R L R L R L R L R L R L R

練習 2

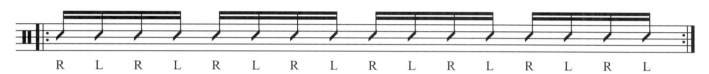

R L R L R L R L R L R L R L R L

練習 3

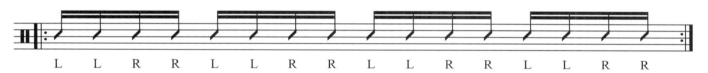

L L R R L L R R L L R R L L R R

練習 4

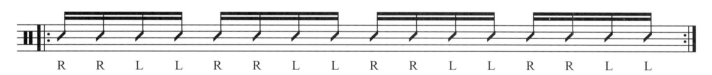

R R L L L R R L L L R R L L L

練習 5

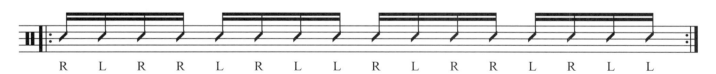

R L R R L R L L R L R R L R L L

練習 6

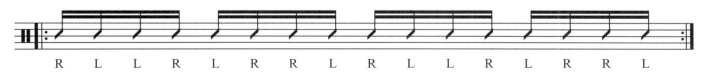

R L L R L R R L R L R L L R R L

練習 7

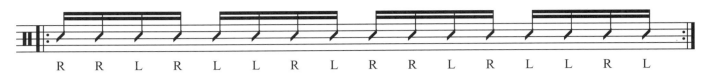

R R L R L L R L R R L R L L R L

練習 8

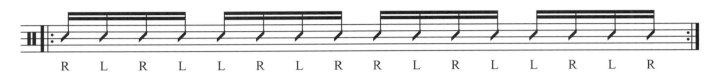

R L R L L R L R R L R L L R L R

練習 9

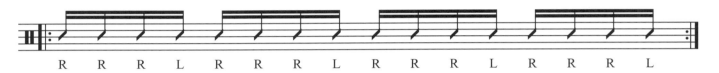

R R R L R R R L R R R L R R R L

練習 10

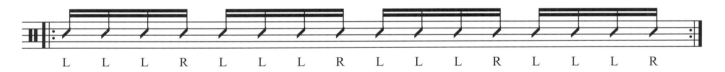

L L L R L L L R L L L R L L L R

練習 11

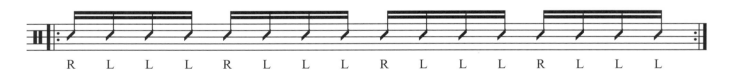

R L L L R L L L R L L L R L L L

練習 12

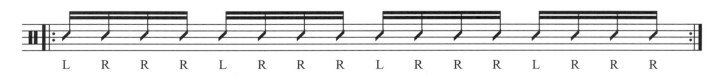

L R R R L R R R L R R R L R R R

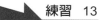

練習 13

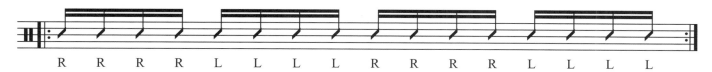

R　R　R　R　L　L　L　L　R　R　R　R　L　L　L　L

練習 14

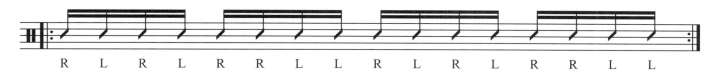

R　L　R　L　R　R　L　L　R　L　R　L　R　R　L　L

練習 15

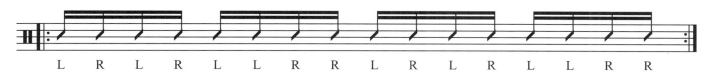

L　R　L　R　L　L　R　R　L　R　L　R　L　L　R　R

練習 16

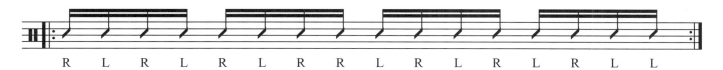

R　L　R　L　R　L　R　R　L　R　L　R　L　R　L　L

練習 17

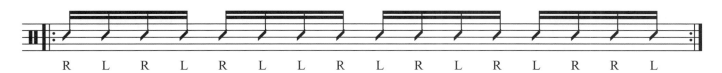

R　L　R　L　R　L　L　R　L　R　L　R　L　R　R　L

練習 18

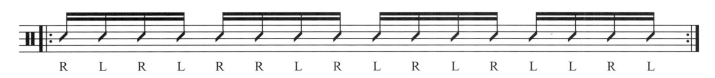

R　L　R　L　R　R　L　R　L　R　L　R　L　L　R　L

練習 19

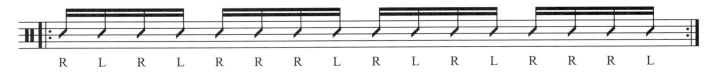

R L R L R R R L R L R L R R L

練習 20

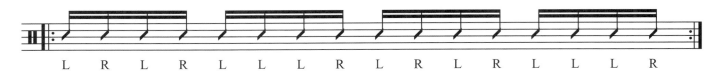

L R L R L L L R L R L R L L L R

練習 21

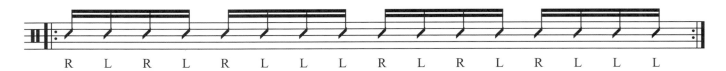

R L R L R L L L R L R L R L L L

練習 22

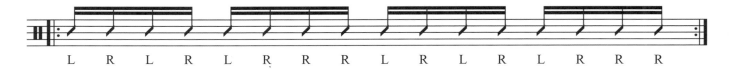

L R L R L R R R L R L R L R R R

練習 23

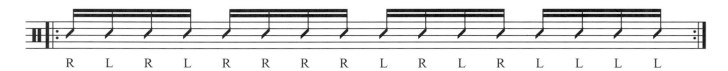

R L R L R R R R L R L R L L L L

練習 24

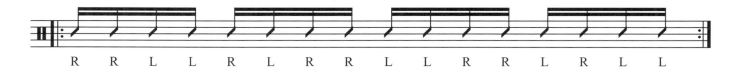

R R L L R L R R L L R R L R L L

練習 25

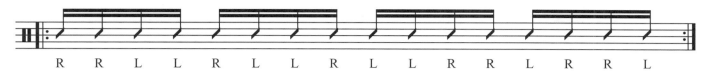

R R L L R L L R L L R R L R R L

練習 26

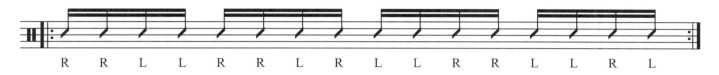

R R L L R R L R L L R R L L R L

練習 27

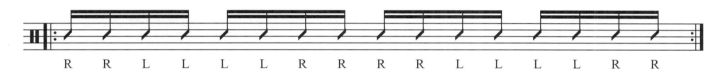

R R L L L L R R R R L L L L R R

練習 28

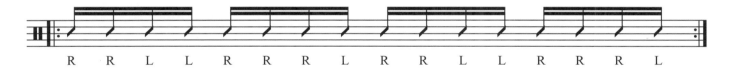

R R L L R R R L R R L L R R R L

練習 29

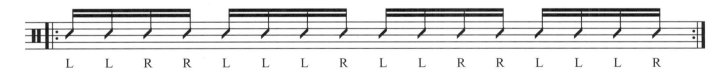

L L R R L L L R L L R R L L L R

練習 30

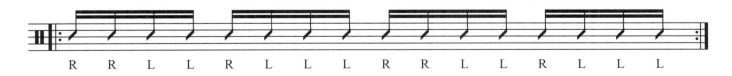

R R L L R L L L R R L L R L L L

練習 31

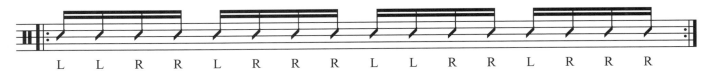

L L R R L R R R L L R R L R R R

練習 32

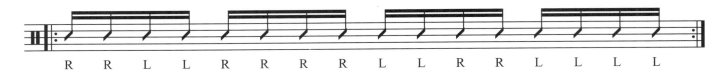

R R L L R R R R L L R R L L L L

練習 33

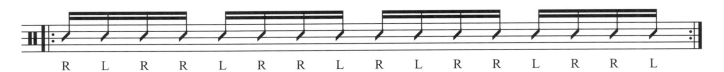

R L R R L R R L R L R R L R R L

練習 34

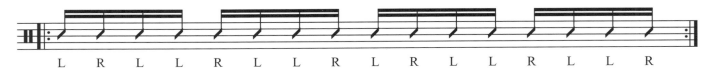

L R L L R L L R L R L L R L L R

練習 35

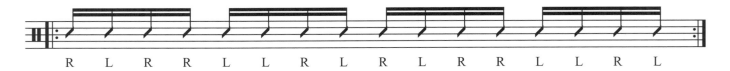

R L R R L L R L R L R R L L R L

練習 36

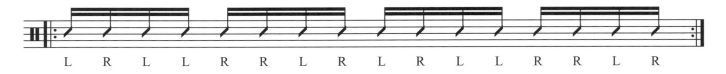

L R L L R R L R L R L L R R L R

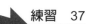

練習 37

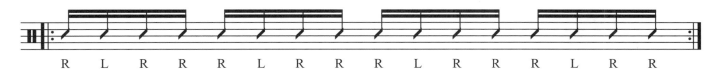

R L R R R L R R R L R R R L R R

練習 38

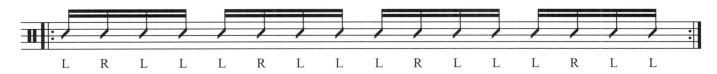

L R L L L R L L L R L L L R L L

練習 39

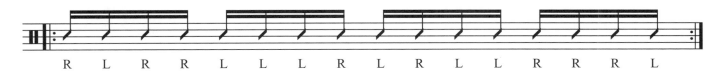

R L R R L L L R L R L L R R R L

練習 40

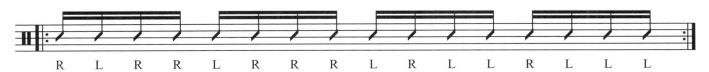

R L R R L R R R L R L L R L L L

練習 41

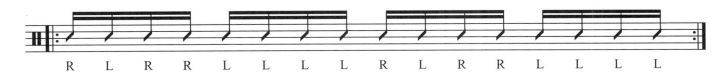

R L R R L L L L R L R R L L L L

練習 42

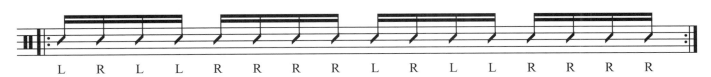

L R L L R R R R L R L L R R R R

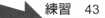

練習 43

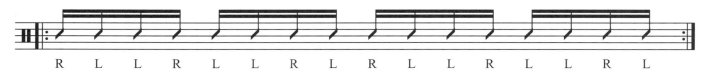

R L L R L L R L R L L R L L R L

練習 44

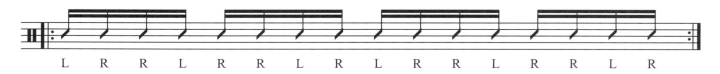

L R R L R R L R L R R L R R L R

練習 45

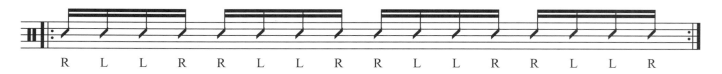

R L L R R L L R R L L R R L L R

練習 46

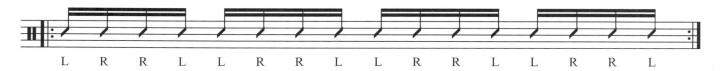

L R R L L R R L L R R L L R R L

練習 47

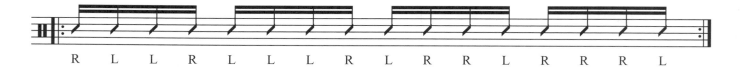

R L L R L L L R L R R L R R R L

練習 48

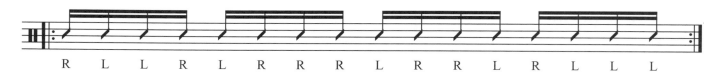

R L L R L R R R L R R L R L L L

練習 49

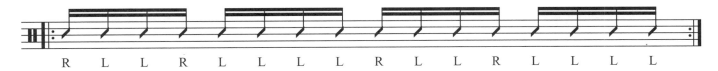

R L L R L L L L R L L R L L L L

練習 50

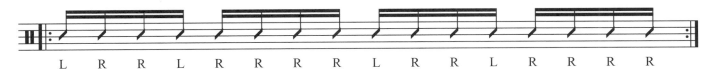

L R R L R R R R L R R L R R R R

練習 51

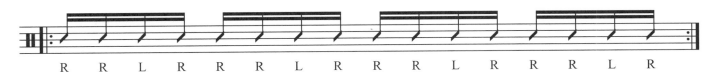

R R L R R R L R R R L R R R L R

練習 52

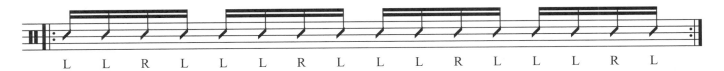

L L R L L L R L L L R L L L R L

練習 53

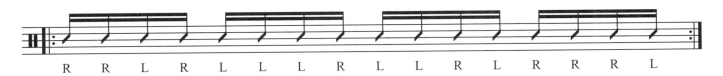

R R L R L L L R L L R L R R R L

練習 54

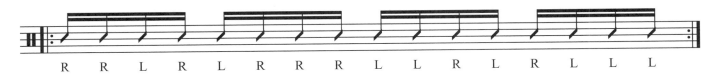

R R L R L R R R L L R L R L L L

練習 55

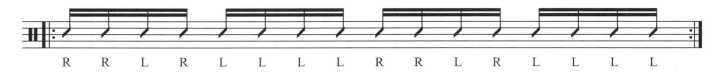

R R L R L L L L R R L R L L L L

練習 56

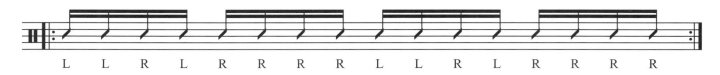

L L R L R R R R L L R L R R R R

練習 57

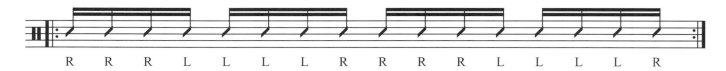

R R R L L L L R R R R L L L L R

練習 58

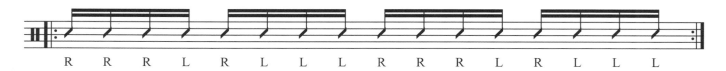

R R R L R L L L R R R L R L L L

練習 59

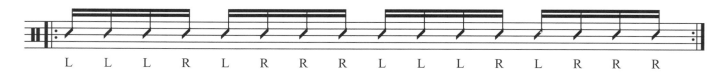

L L L R L R R R L L L R L R R R

練習 60

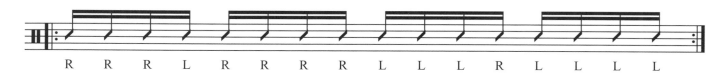

R R R L R R R R L L L R L L L L

練習 61

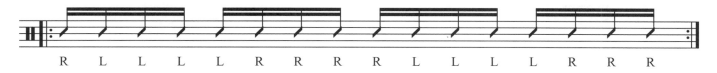

R L L L L R R R R L L L L R R R

練習 62

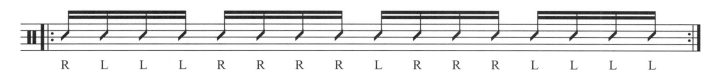

R L L L R R R R L R R R L L L L

練習 63

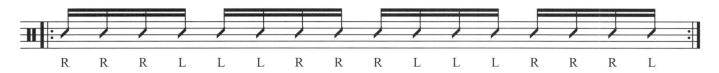

R R R L L L R R R L L L R R R L

練習 64

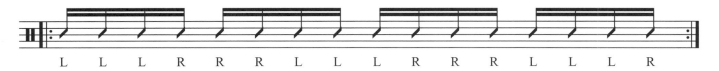

L L L R R R L L L R R R L L L R

練習 65

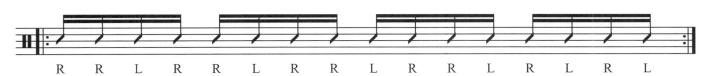

R R R L R R L R R L R R L R L R L

練習 66

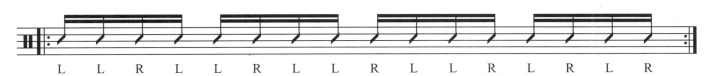

L L R L L R L L R L L R L R L R

練習 67

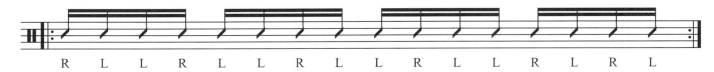

R L L R L L R L L R L L R L R L

練習 68

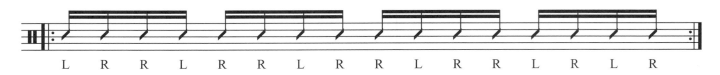

L R R L R R L R R L R R L R L R

練習 69

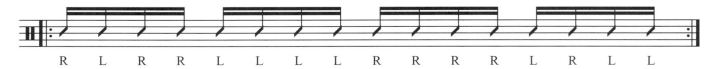

R L R R L L L L R R R R L R L L

練習 70

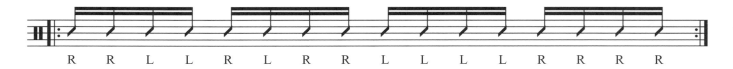

R R L L R L R R L L L L R R R R

練習 71

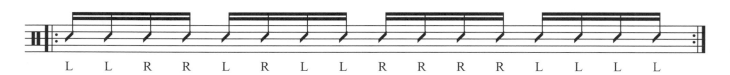

L L R R L R L L R R R R L L L L

練習 72

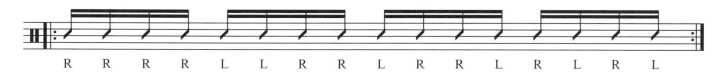

R R R R L L L R R L R R L R L R L

9 切分拍的練習

切分拍

本章所作的練習是所謂的切分拍，先從算法開始講起。我們先將一拍分成4個等份，意即1／4拍＋1／4拍＋1／4拍＋1／4拍＝1拍，用譜來表示的方式，就是 ♪+♪+♪+♪=♩ 。由此可知，我們在心中默算就可用1234。1個數字就是1／4拍，即16分音符，所以由此得知一拍是由4個1／4拍（16分音符）所組成。

現在舉一個簡單的例子，2個8分音符，即 ♫ 。♫=♪+♪ 1個8分音符 (♪) 為1／2拍（半拍），由上面的算法

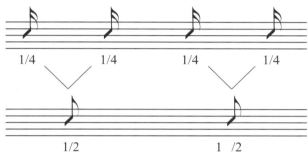

1個1／2拍各佔了2個數字，即12　34。所以演奏時只需要演奏1234中的1與3，如此演奏出來的音符即為2個8分音符 ♫ 。現在應該對切分拍有初步的認識，以下將講解一些基本的切分拍算法。

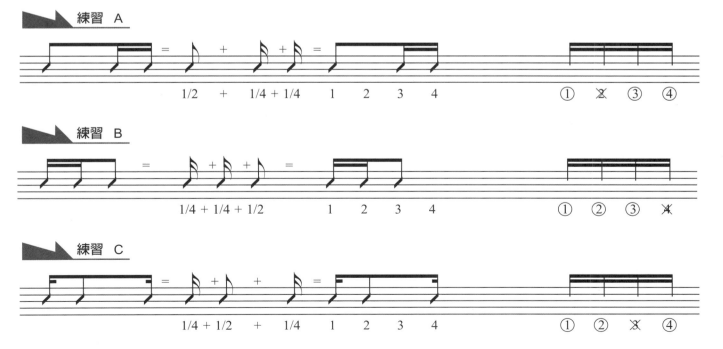

練習 A

1/2 + 1/4 + 1/4　1　2　3　4　① ✗ ③ ④

練習 B

1/4 + 1/4 + 1/2　1　2　3　4　① ② ③ ✗

練習 C

1/4 + 1/2 + 1/4　1　2　3　4　① ② ✗ ④

以下為上列三種切分拍的手法排列組合練習，請在心中默算1、2、3、4。

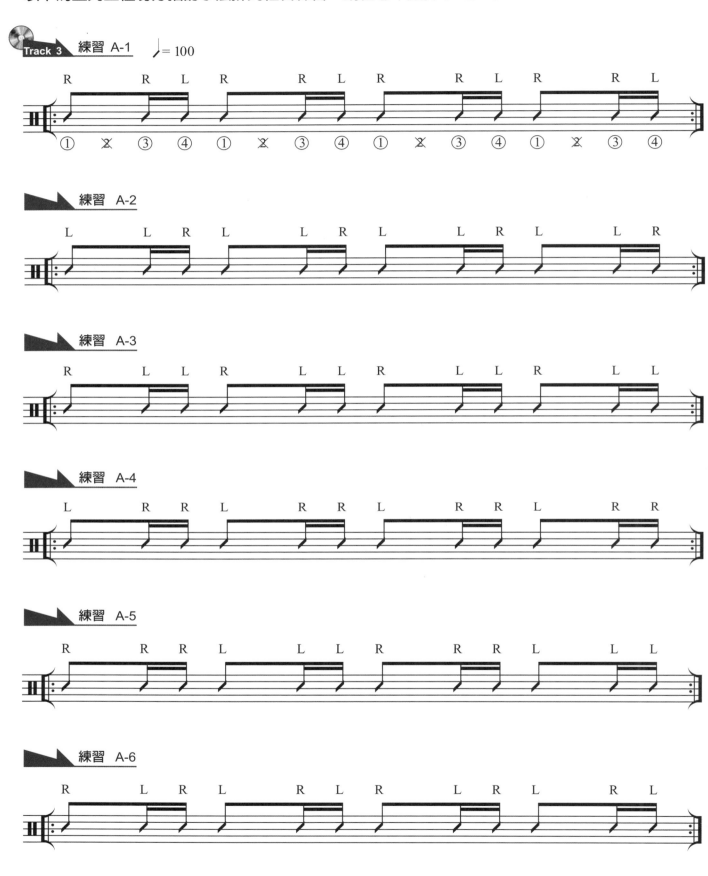

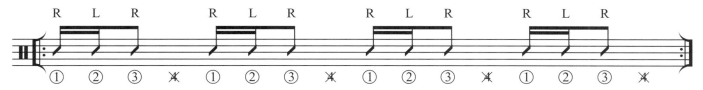

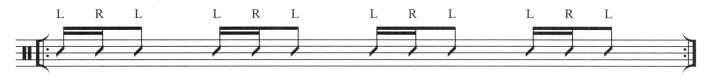

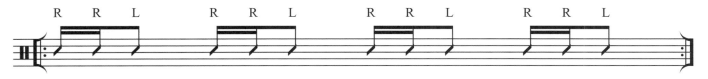

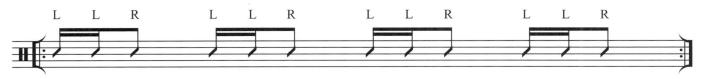

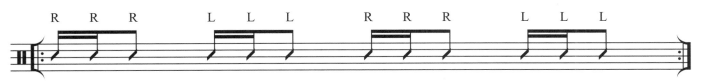

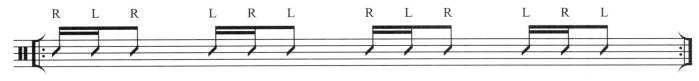

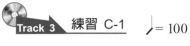

Track 3　練習 C-1　♩ = 100

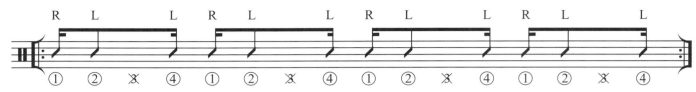

練習 C-2

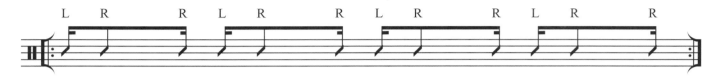

練習 C-3

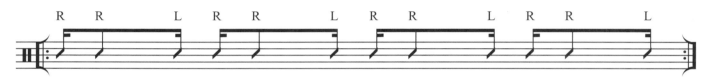

練習 C-4

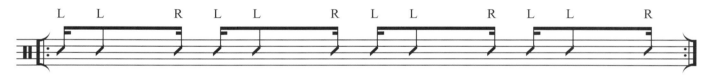

練習 C-5

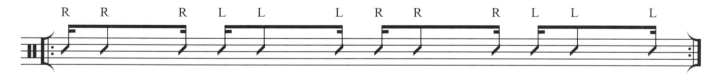

練習 C-6

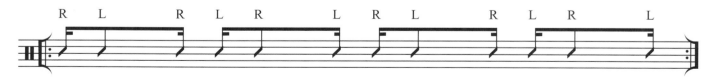

附點

現在討論附點的算法。附點是以它附著在那一個音符之後,來決定這個附點音符長短。例如它是附著在4分音符(一拍)之後 ♩. 即為一拍加上1/2拍,換句話說,附點音符就是主音符加上其1/2拍。另例: ♩ 為二拍(2分音符)加上其1/2(二拍的1/2為一拍),所以 ♩. =三拍。以下再舉2個例子。

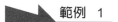

範例 1

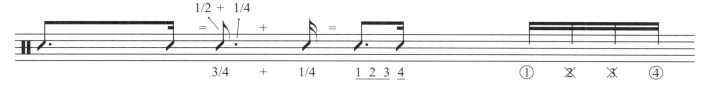

範例 2

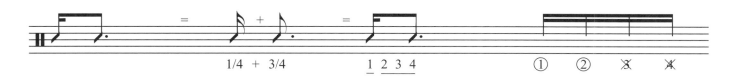

以上所作的練習皆為16分音符的切分拍。接下來是三連音(Triplet)的切分拍練習,我們在作16分音符切分拍練習時,是將1拍分割成4個1/4拍,而在三連音切分拍就需要把1拍分割成3個1/3拍,即為 ♫♪ = $\frac{1}{3}$ + $\frac{1}{3}$ + $\frac{1}{3}$。所以在心中默算時就要算成1、2、3。舉例如下:

範例 D

範例 E

範例 F

以下為手法練習，同樣的請在心中默念1、2、3。

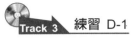 練習 D-1　♩= 100

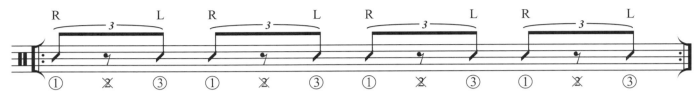

練習 D-2

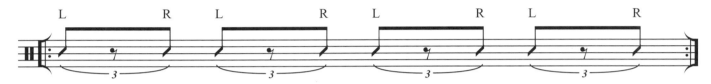

練習 D-3

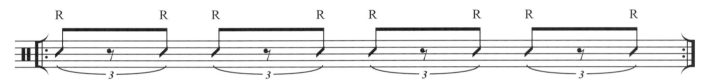

練習 D-4

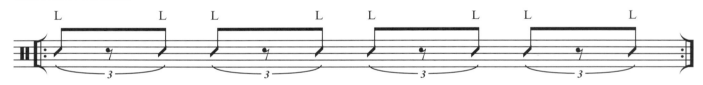

練習 D-5

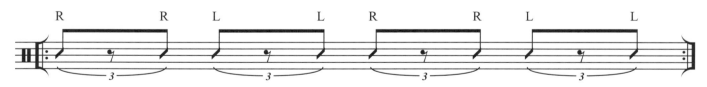

練習 D-6

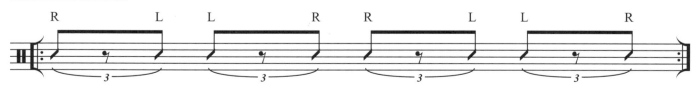

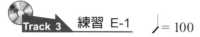

Track 3　練習 E-1　♩= 100

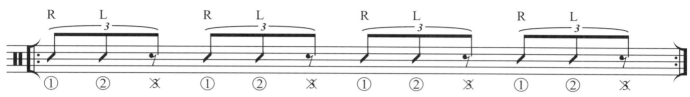

練習 E-2

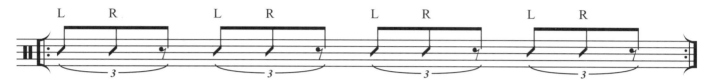

練習 E-3

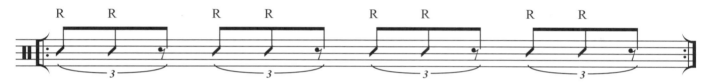

練習 E-4

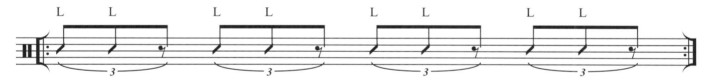

練習 E-5

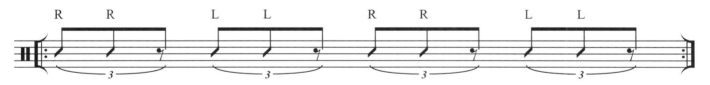

練習 E-6

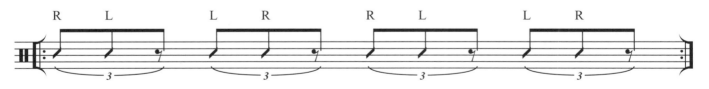

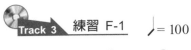

Track 3　練習 F-1　♩= 100

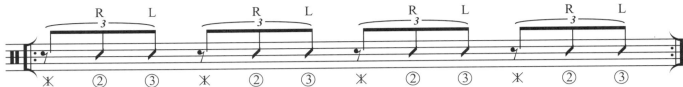

練習 F-2

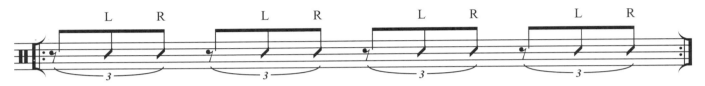

練習 F-3

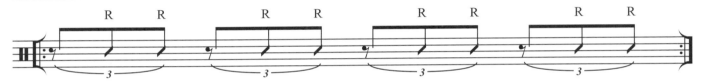

練習 F-4

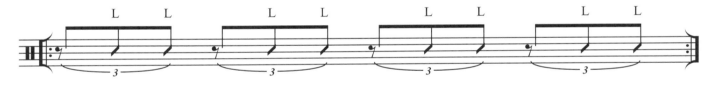

練習 F-5

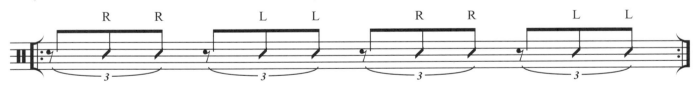

練習 F-6

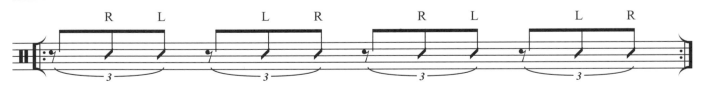

10 5連音 7連音 9連音

顧名思義，就是由5個、7個或9個打點所組成的鼓點群組，以下將介紹在16分音符、24分音符、32分音符中的各種5、7、9連音組合。在這裡要先介紹一種特殊符號，因為打擊樂器有時會有很細緻的輪鼓點（Roll），例如：32分音符 ♪♪♪♪♪♪ 甚至64分音符 ♪♪♪♪♪♪ ，但演奏者在演奏當中，可能無法用眼睛一瞄，就可清楚的看到這些音符的正確點數，因為在音符的符桿橫線太多條，沒辦法立即辨識橫線到底有幾條。所以通常會用另一種記譜法，如：♩4分音符，應該就是一拍打1下鼓點。如果在符桿中間加一橫線，即一拍打平均的2下鼓點 ♩=♫。符桿中間如加二條橫線，即為一拍打4下平均的鼓點 ♩=♫♫。符桿中間有三條橫線，即為一拍打平均的8下鼓點（即32分音符）♩=♪♪♪♪♪♪。以此類推，用這種方式記譜，會讓演奏者看譜時一目了然，眼睛看到符桿間的橫線，手部即可立即反應，演奏出譜上所記載的輪鼓點（Roll）。
以下的一些5連音組合練習，每一個都會有記譜和演奏兩行譜，請自行對照。

5 連音 Five stroke roll

16分音符

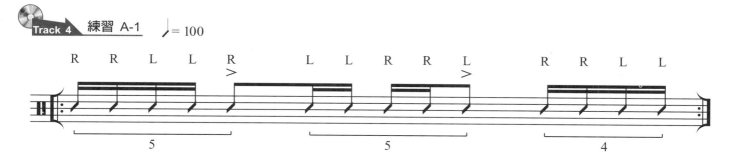

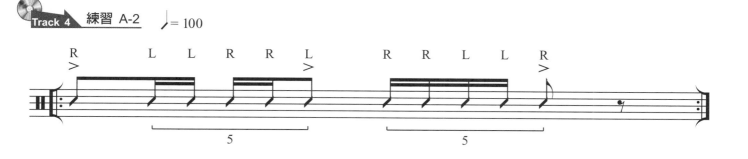

32分音符

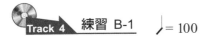
練習 B-1 ♩= 100

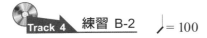
練習 B-2 ♩= 100

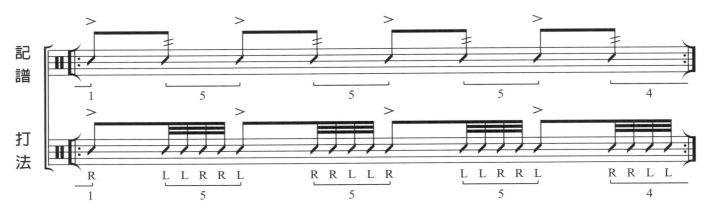

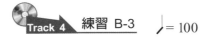
練習 B-3 ♩= 100

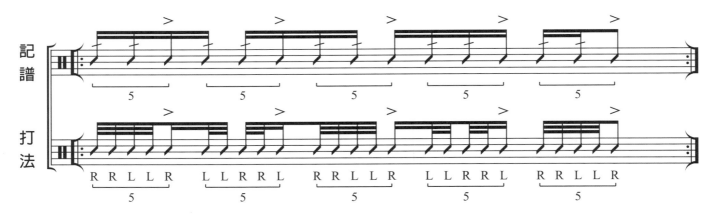

練習 B-4　♩= 100

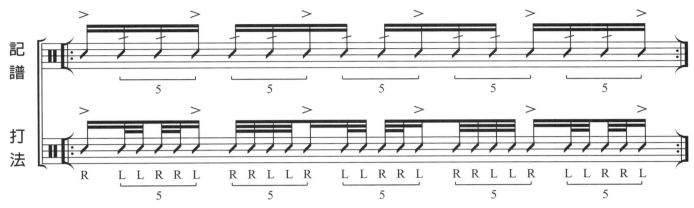

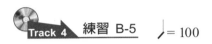

練習 B-5　♩= 100

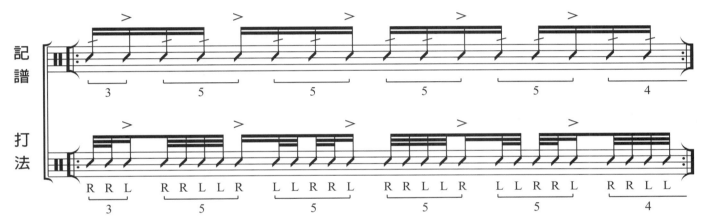

24分音符

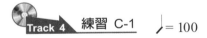

練習 C-1　♩= 100

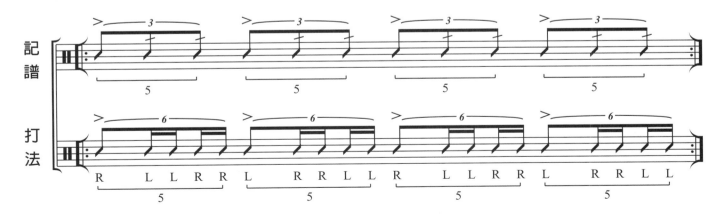

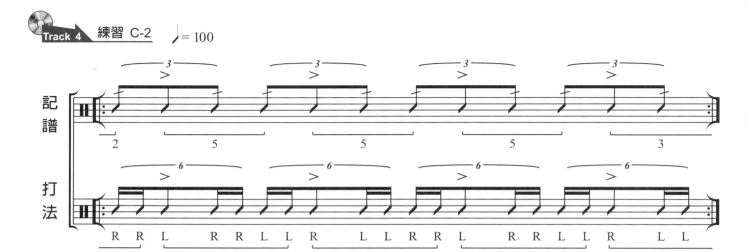

Track 4 練習 C-2 ♩=100

記譜

打法

R R L R R L L R L L R R L R R L L R L L

Track 4 練習 C-3 ♩=100

記譜

打法

R R L L R L L R R L R R L L R L L R R L

7 連音　Seven stroke roll

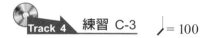 16分音符

Track 5 練習 A-1 ♩=90

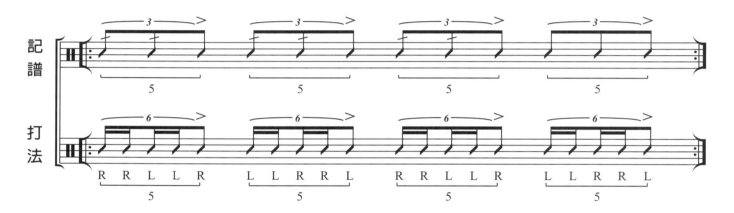

R L R L R L R　　R L R L R L R

練習 A-2

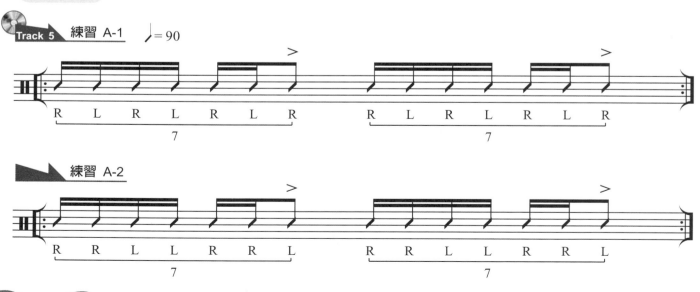

R R L L R R L　　R R L L R R L

32分音符

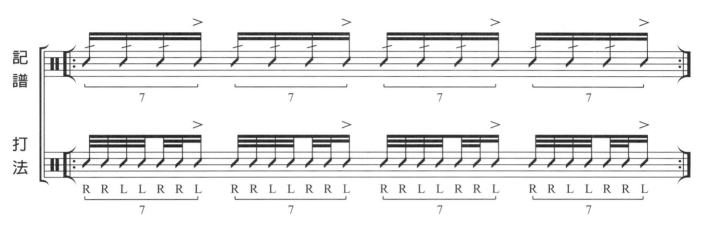

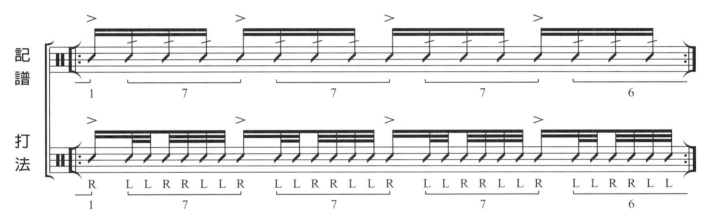

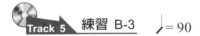

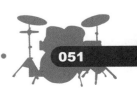

24分音符

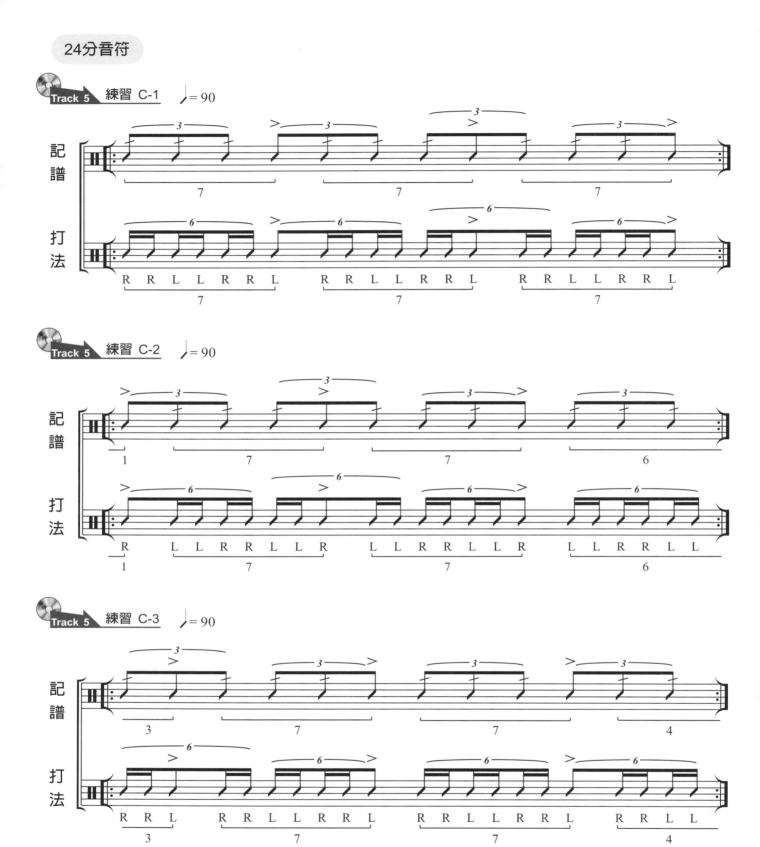

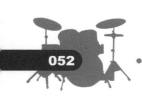

Track 5　練習 C-4　♩ = 90

9 連音　Nine stroke roll

16分音符

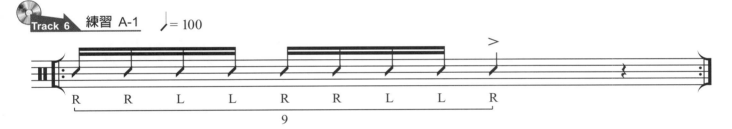

Track 6　練習 A-1　♩ = 100

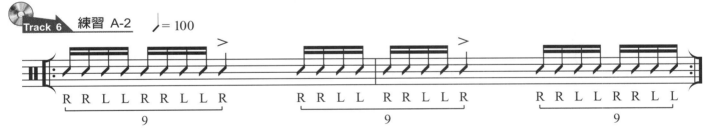

Track 6　練習 A-2　♩ = 100

32分音符

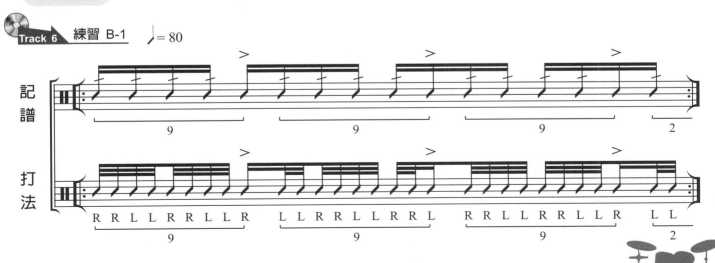

Track 6　練習 B-1　♩ = 80

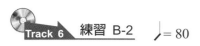

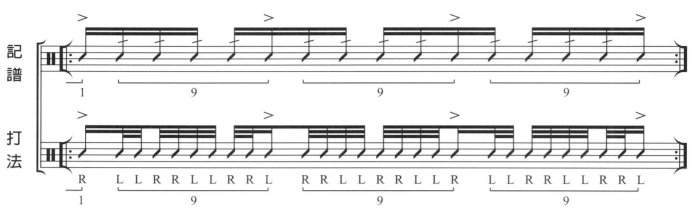

24分音符

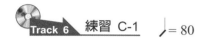

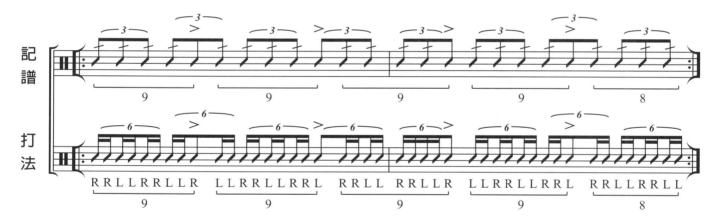

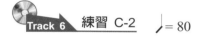

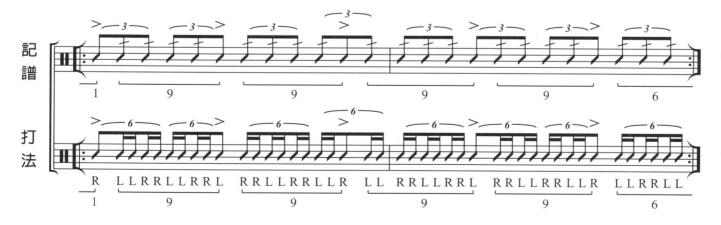

接下來的這個9連音，其實就是很單純的把3連音的每一個點都乘3倍，就為9連音，以下介紹的是手法組合。

範例 1　♩=60

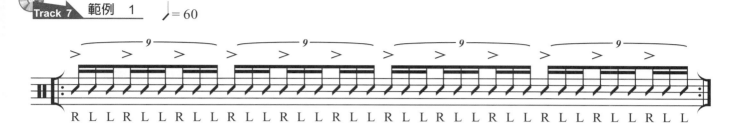

R L L R L L R L L R L L R L L R L L R L L R L L R L L R L L R L L R L L

範例 2　♩=60

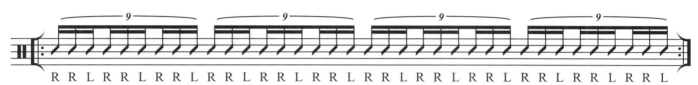

R R L R R L R R L R R L R R L R R L R R L R R L R R L R R L R R L R R L

範例 3　♩=60

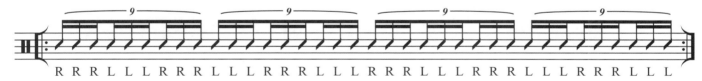

R R R L L L R R R L L L R R R L L L R R R L L L R R R L L L R R R L L L

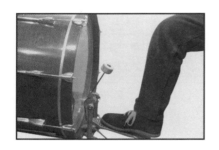

11 大鼓 Bass Drum 練習

大鼓（Bass drum 又稱 Kick drum）一般均以右腳（慣用右手者）來控制其踏板與大鼓槌（Beater）來敲擊大鼓。通常踩 Bass Drum 的腳，並不是整個腳掌持續平放在大鼓踏板面板（Foot board）上，而是腳跟部位稍為抬起，使其懸空，而用腳掌之前半部（包括腳趾 Toe）置於踏板面板前方算起大約 1 / 3 處（大鼓鼓槌為前端），以腳踝來運動，藉以造成腳尖之向下施力與向上抬起。腳部的動作也和手部動作一樣，都不要用力，把正在運動的肌肉完全放鬆，如果肌肉用力，就會造成肌肉的緊繃，不只速度無法提昇，而且所擊出的聲音也會比較硬、呆板。

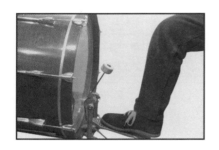

Bass Drum 8 分音符練習

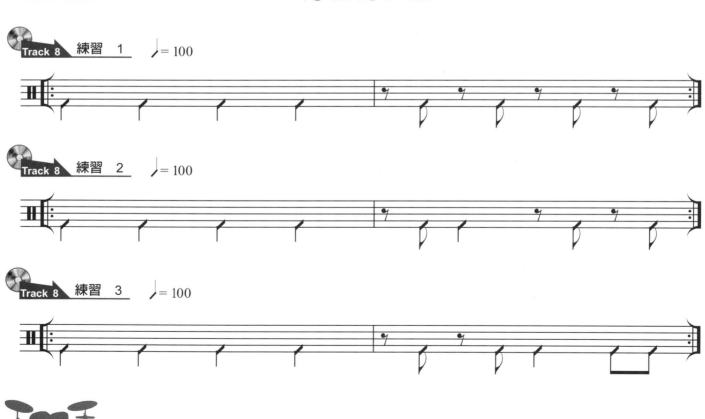

Track 8　練習　1　♩ = 100

Track 8　練習　2　♩ = 100

Track 8　練習　3　♩ = 100

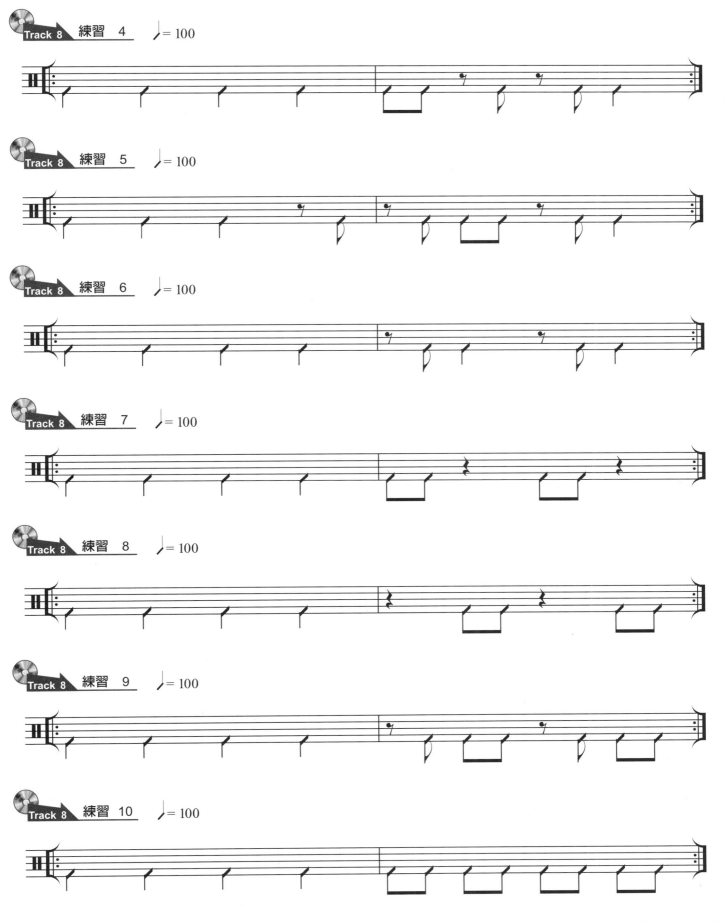

 # Bass Drum 16分音符練習

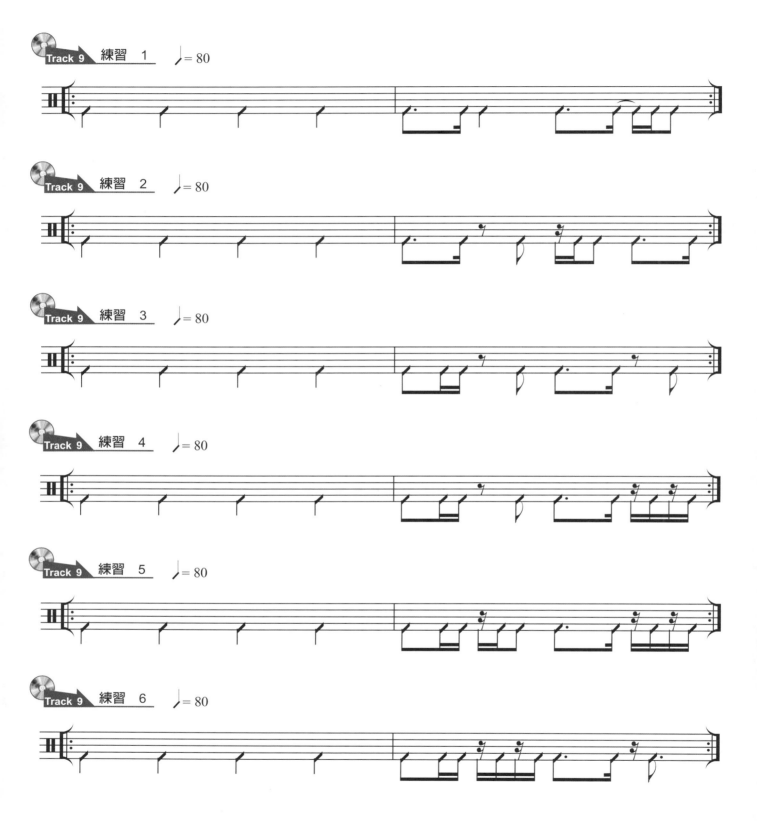

Bass Drum 16分音符練習

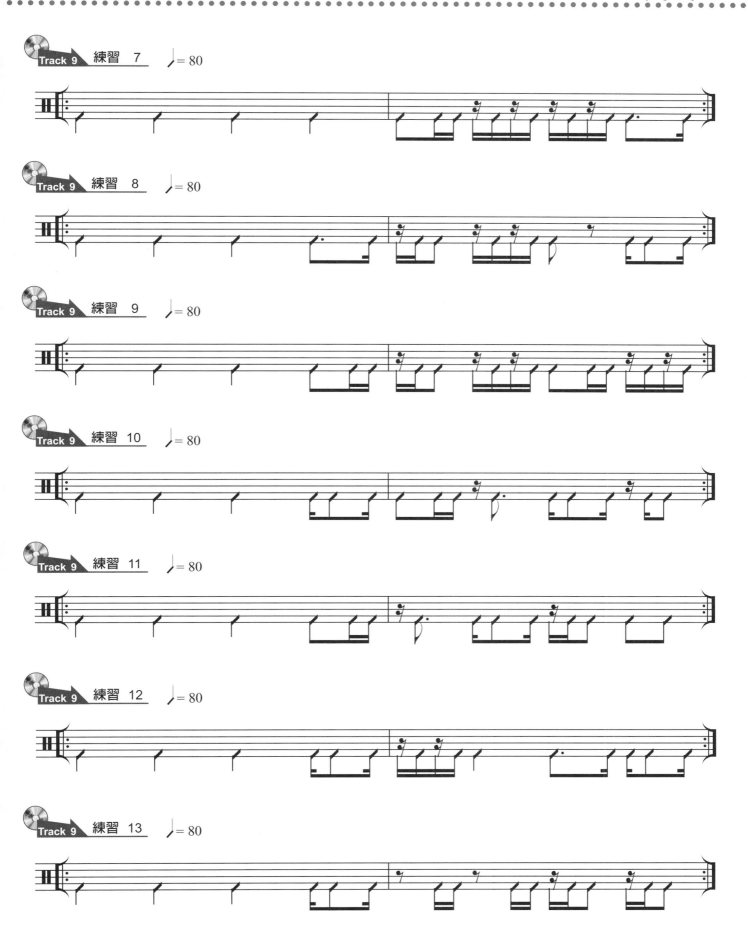

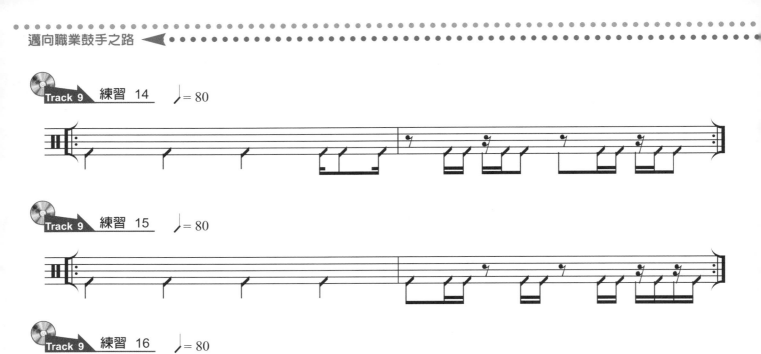

Track 9　練習　14　♩=80

Track 9　練習　15　♩=80

Track 9　練習　16　♩=80

Bass Drum 3 連音（Triplet）練習

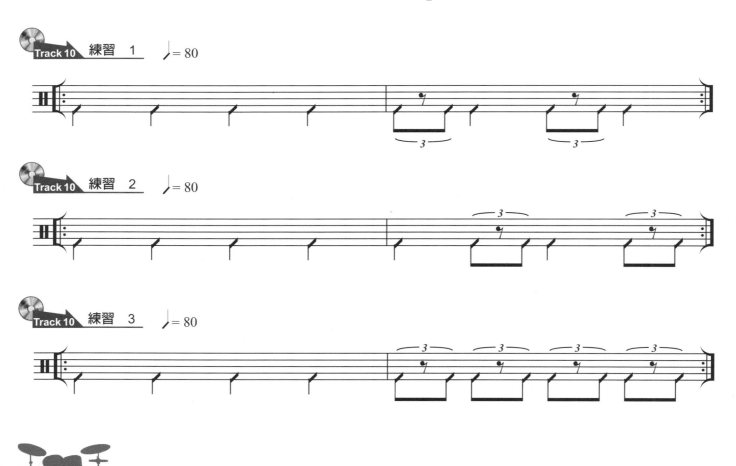

Track 10　練習　1　♩=80

Track 10　練習　2　♩=80

Track 10　練習　3　♩=80

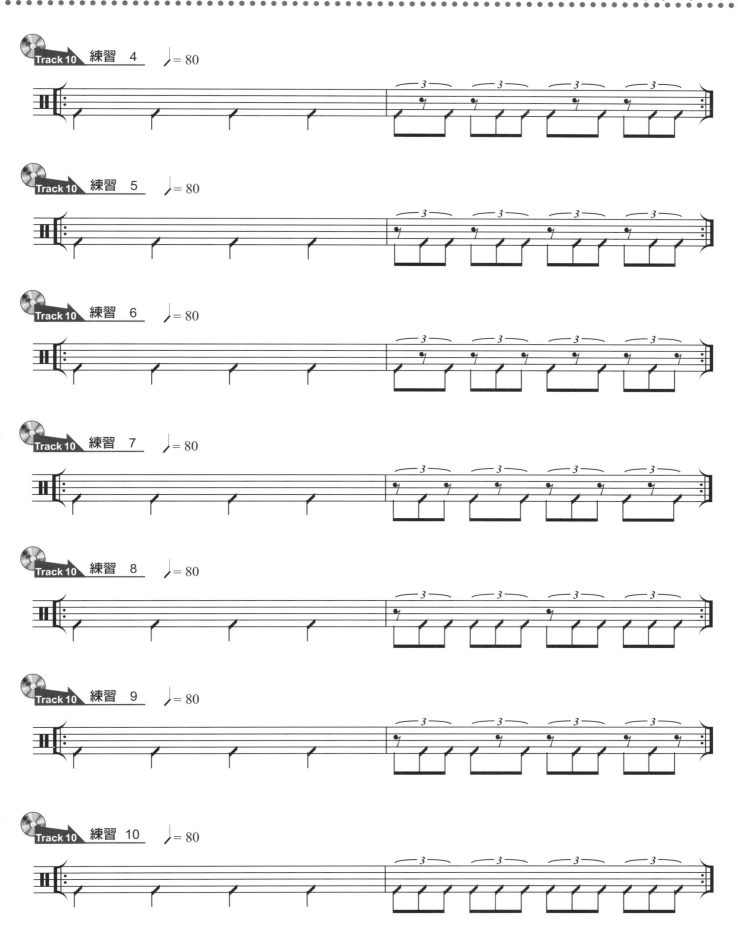

12 大鼓與小鼓合併練習

大鼓單擊 Single Bass Drum Beats

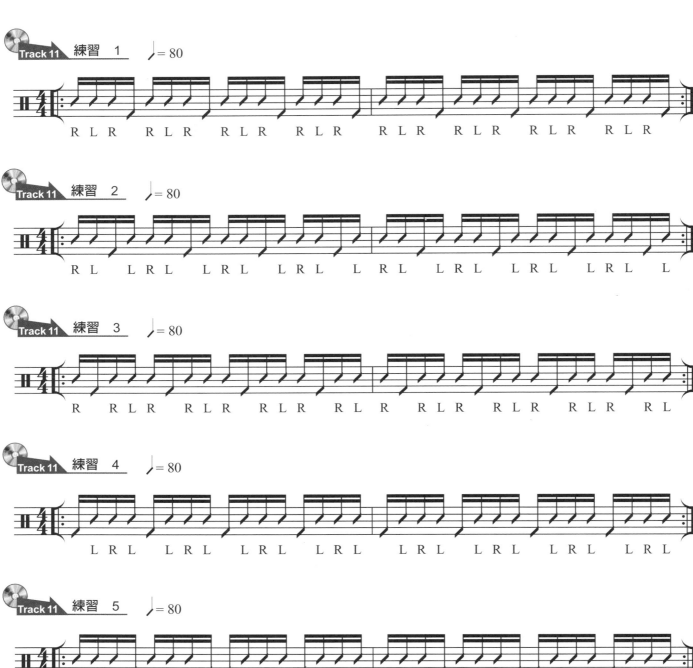

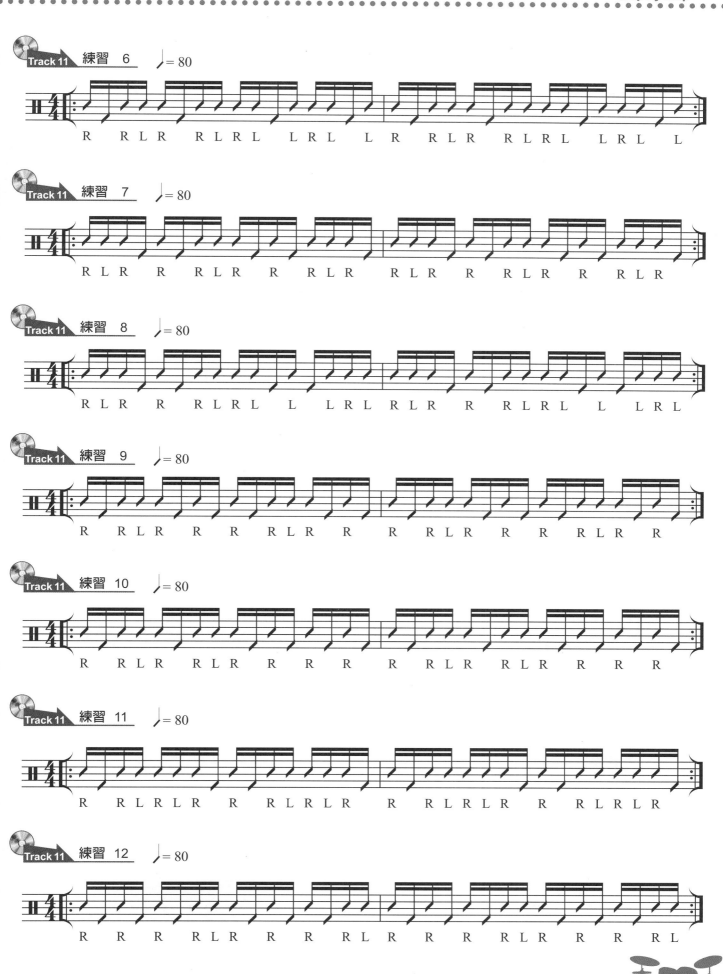

大鼓雙擊 Double Bass Drum Beats

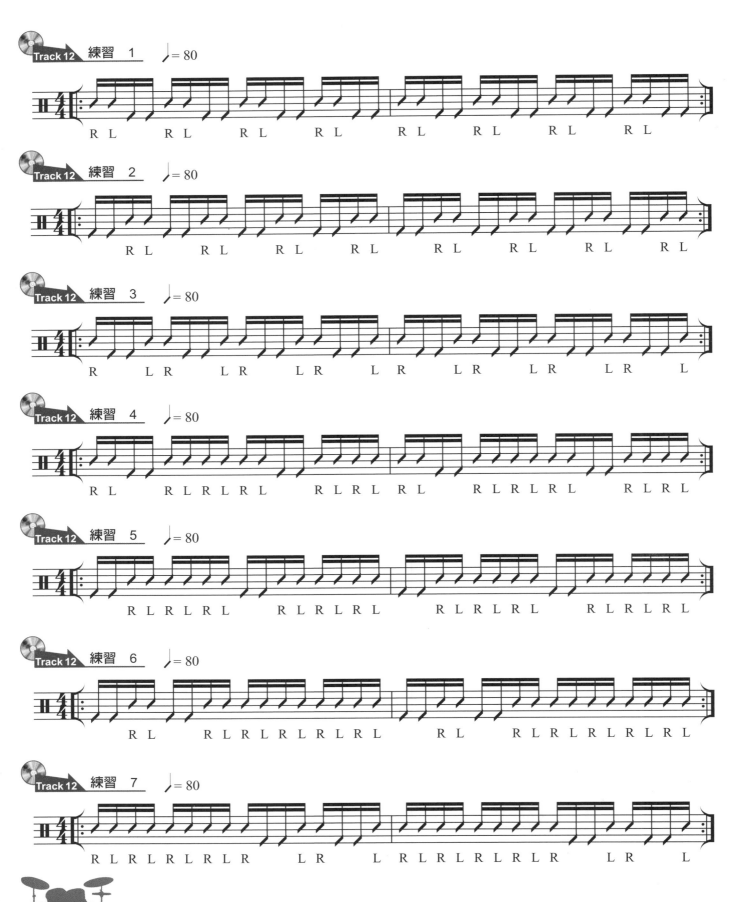

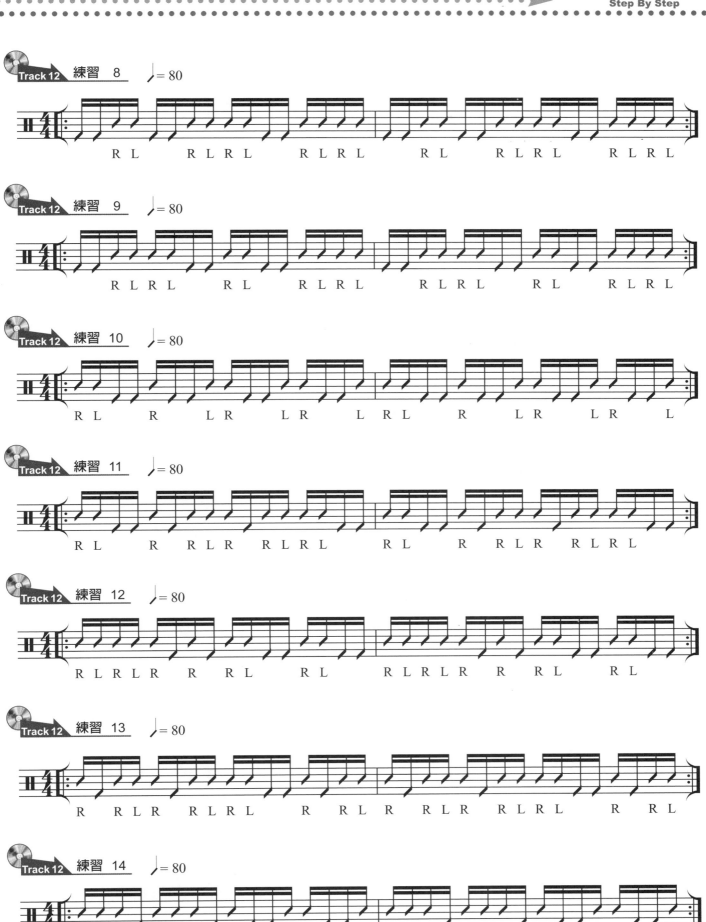

13 8分音符 Rock 搖滾節奏練習

本章為一些以8分音符為主的節奏，所以不論大鼓（Bass Drum）、小鼓（Snare Drum）、Hi-hat，都是8分音符或4分音符，在練習時，Hi-hat 一直保持打擊8分音符，而且一直保持 Down stroke and Up stroke（如譜）

本章不能因為有時會有 Hi-hat 與大鼓一起打擊或 Hi-hat 與小鼓一起打擊，而干擾到 Hi-hat 的 Down、Up 的持續進行。開始練習時請放慢速度到 ♩ = 60，力求動作正確與完整。

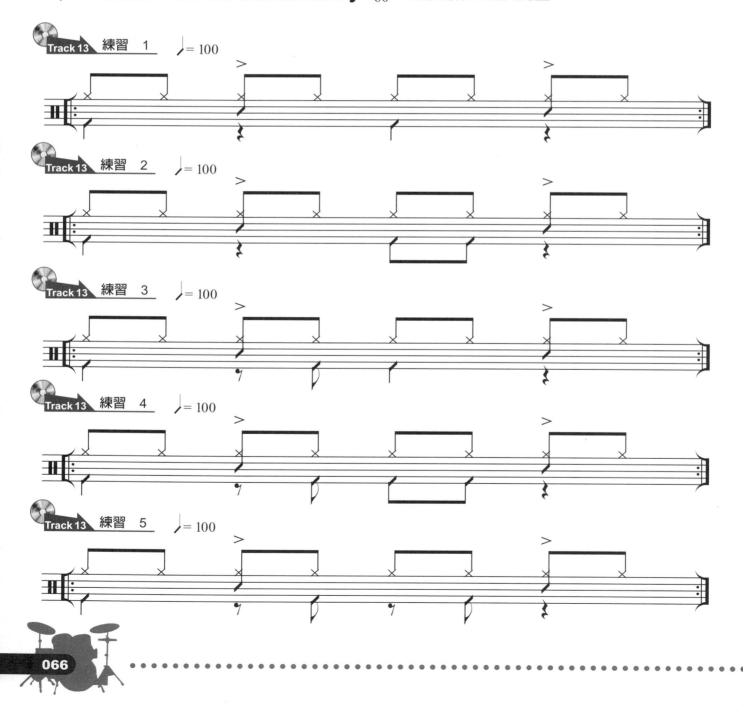

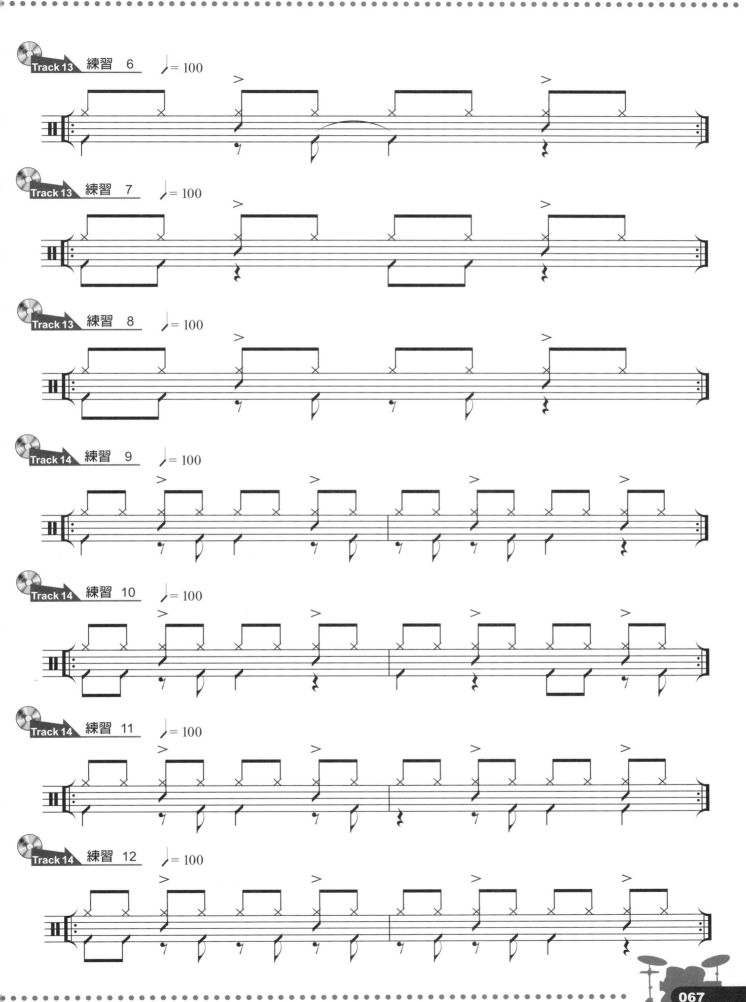

14 3連音搖滾節奏
Triplet Rock (Slow Rock) Pattern

本節奏多用於Blues（藍調）節奏，練習時請注意 Hi-hat 打法

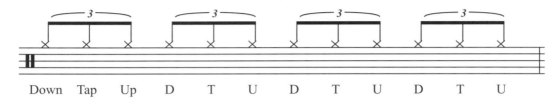

Down　Tap　Up　D　T　U　D　T　U　D　T　U

其餘需要注意的地方皆與上一章8分音符搖滾節奏相同。在算拍子方面請於心中默算。

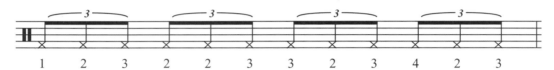

1　2　3　2　2　3　3　2　3　4　2　3

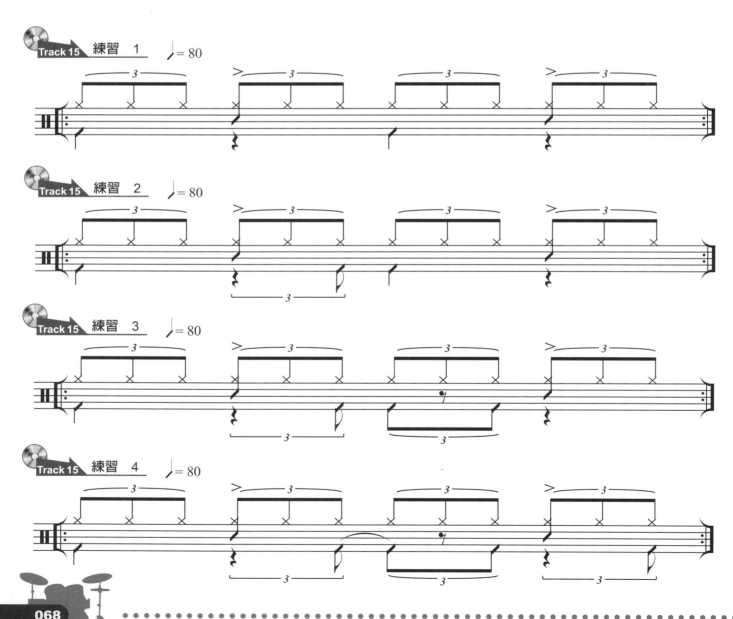

Track 15　練習 1　♩= 80

Track 15　練習 2　♩= 80

Track 15　練習 3　♩= 80

Track 15　練習 4　♩= 80

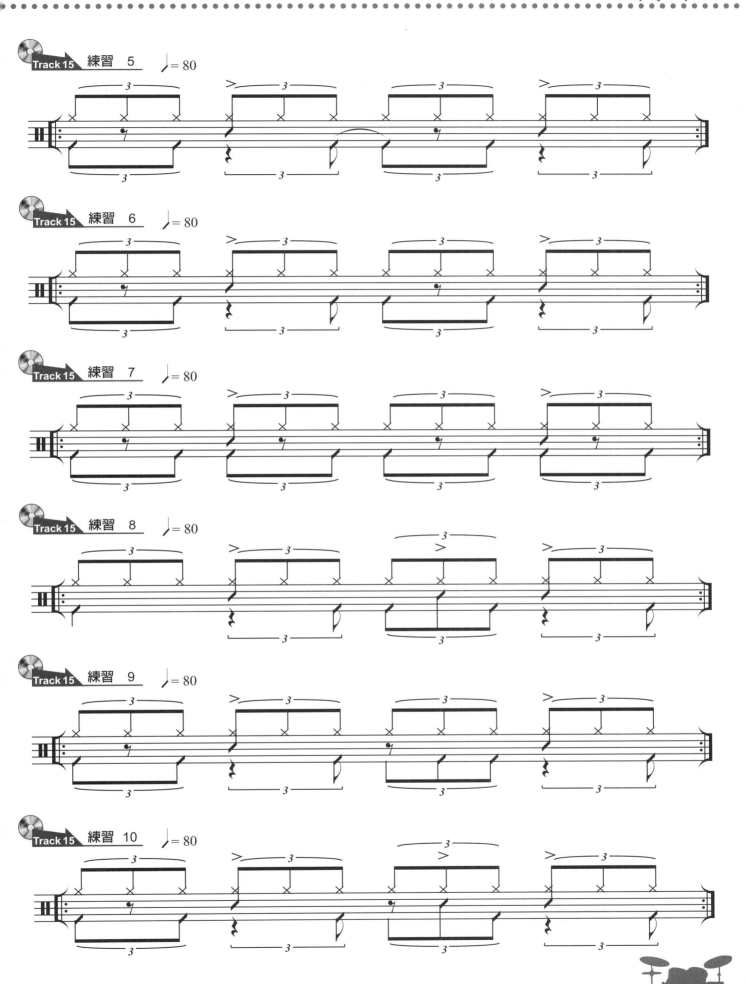

15 16分音符節奏練習（單手擊Hi-hat）

本章為一些 Hi hat 打擊 16 分音符為主的節奏，右手在打擊時請用手腕的下彎和上彎分別打擊 Hi hat 的邊（Edge）圖例1 和面（Top）圖例2，要用此種打法是因為 16 分音符的時間較短，所以速度較快，較不適合用手臂的 Down stroke 和 Up stroke 的動作。再詳細說明右手腕的動作：右手持鼓棒，當手腕下壓並彎曲時（呈 V 型）圖例3，同時用鼓棒的邊（Shoulder）去打擊 Hi-hat 的邊（Edge），再將手腕上抬並彎曲（呈 ∧ 型）圖例4，同時用鼓棒的頭（Tip）去打擊 Hi hat 的面（Top）。通常在演奏 16 分音符的節奏都是用這種 Hi-hat 打法。拍子算法請以：

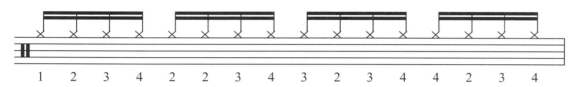

1 2 3 4 2 2 3 4 3 2 3 4 4 2 3 4

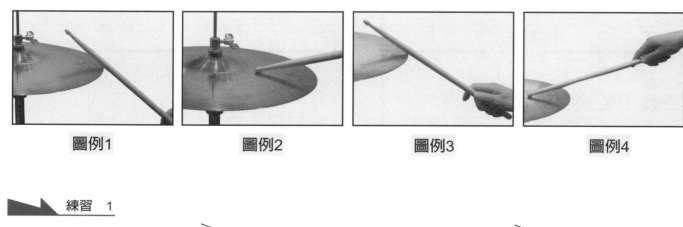

圖例1　　　　圖例2　　　　圖例3　　　　圖例4

練習 1

Track 16　練習 2　　♩ = 80

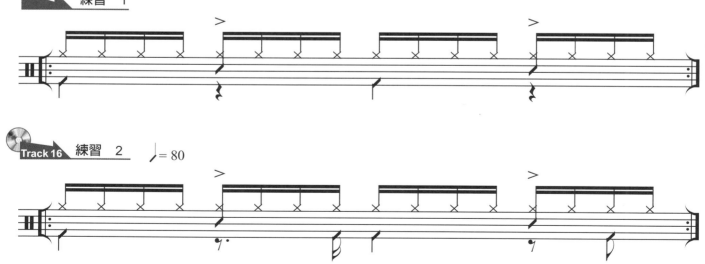

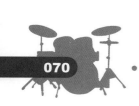

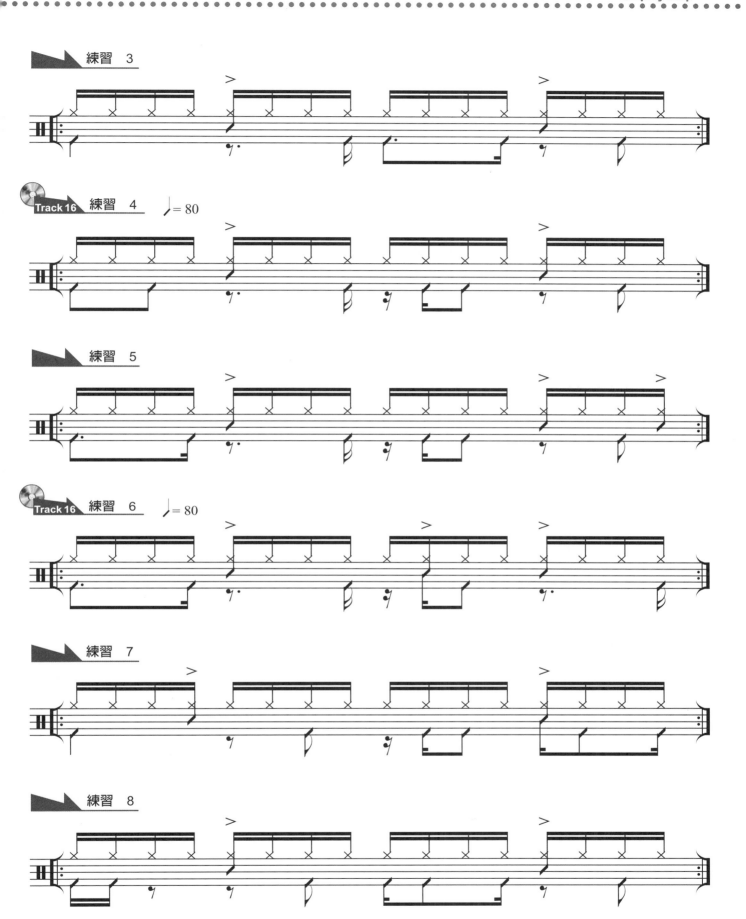

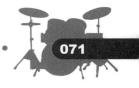

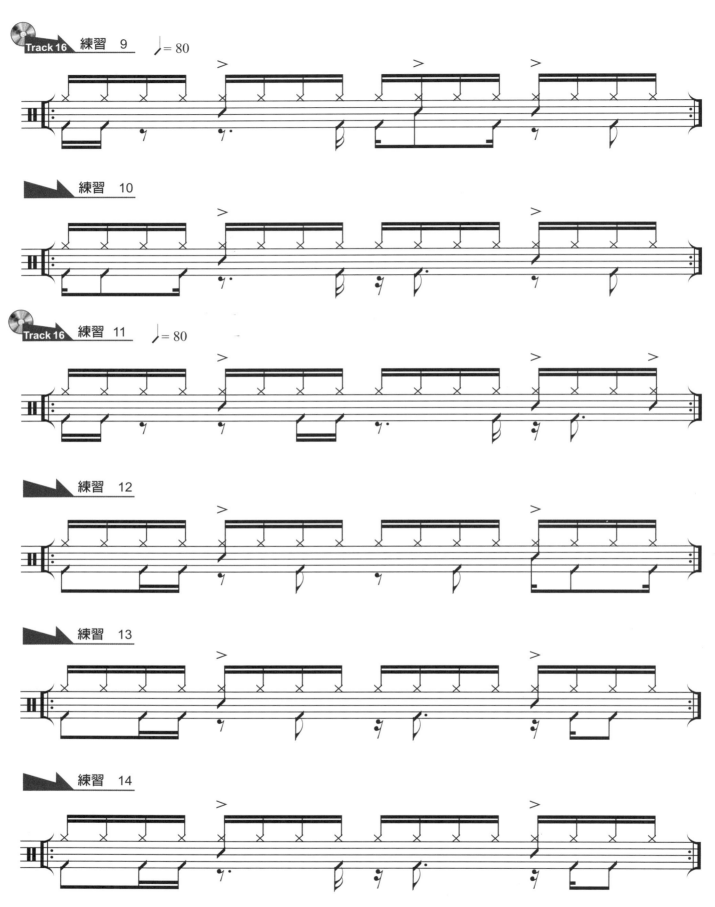

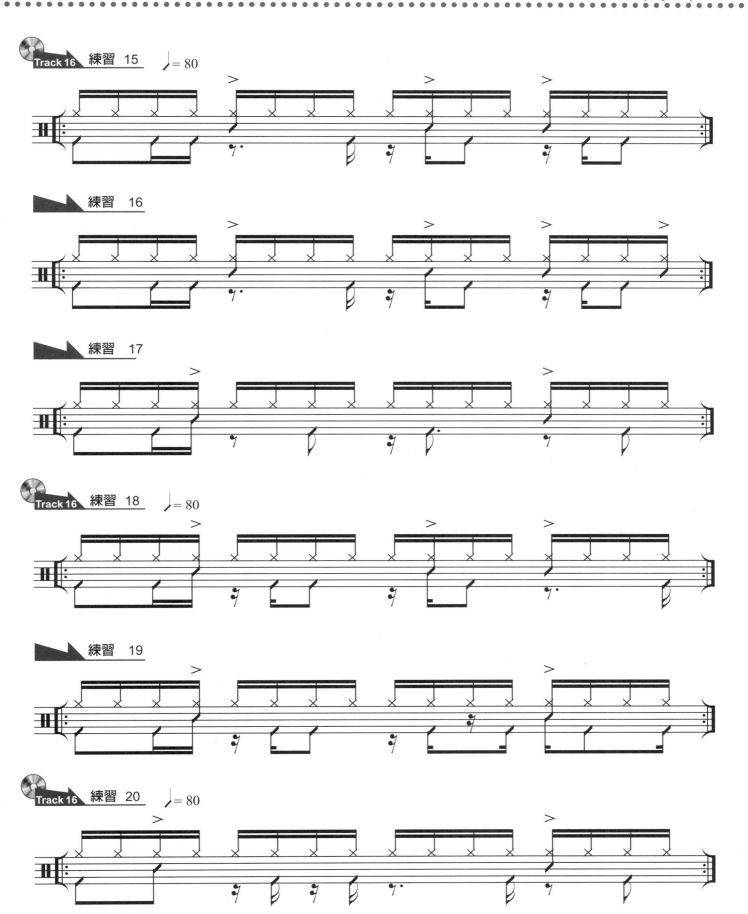

練習 21

Track 16 練習 22 ♩= 80

練習 23

Track 16 練習 24 ♩= 80

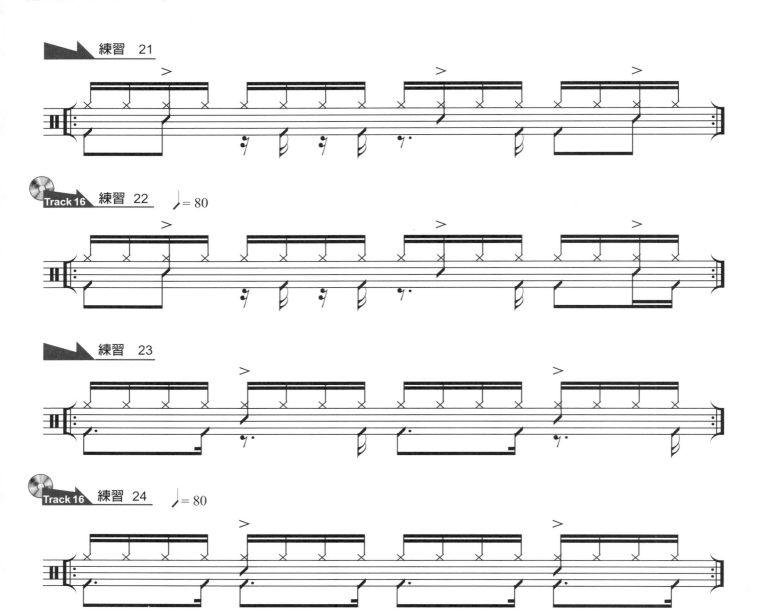

16 8分音符 Funk 切分節奏練習

之前所練習的節奏（8分音符搖滾節奏，3連音搖滾節奏與16分音符節奏），在演奏時Hi-hat都是一直持續打擊，而大鼓（Bass Drum）與小鼓（Snare Drum）都會與Hi-hat同時打擊出聲（不論大鼓、小鼓的打擊點在哪一拍）。而本章所要練習的節奏略有不同；右手Hi-hat同樣的打擊8分音符（一拍兩下），而大鼓或小鼓會有切分拍的打擊點，所以有時打擊大鼓並不會同時打擊Hi-hat，同樣，打擊小鼓時也不一定每一個點都會同時有打擊Hi-hat。所以在練習以下節奏時，拍子的算法，還是要把一拍分解成4個等份。

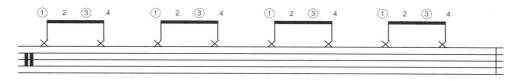

由此算法，Hi-hat就要打在每一拍的1與3，2與4 Hi-hat就空下不打，但需默念（因2與4可能有大鼓或小鼓需要打擊），同樣，在開始練習時，請把速度放慢。

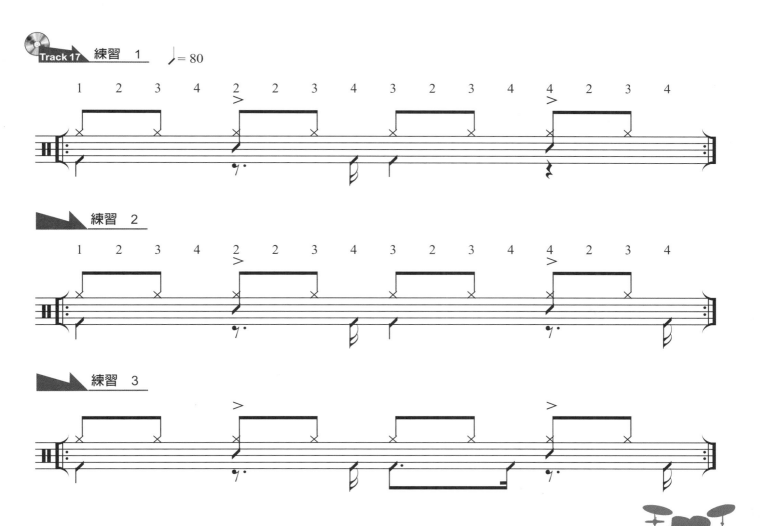

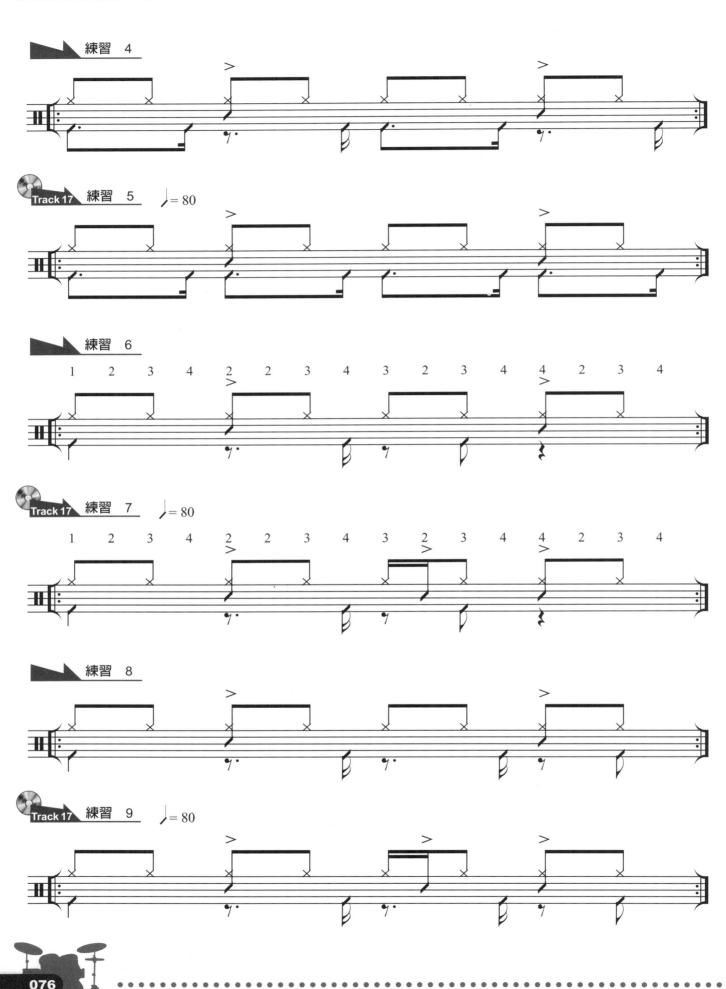

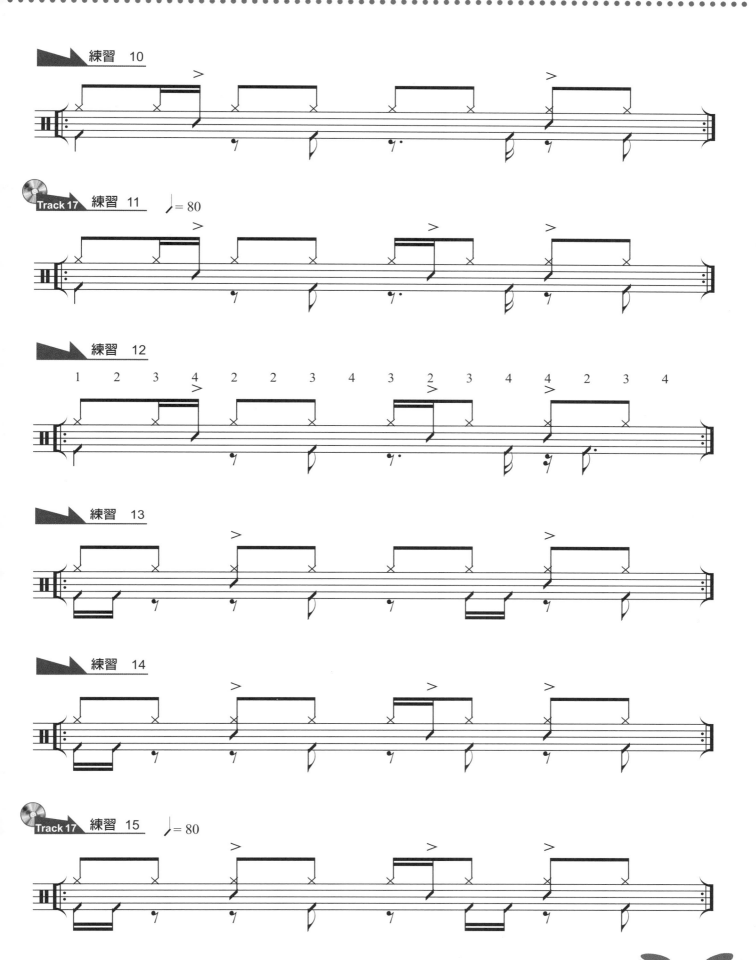

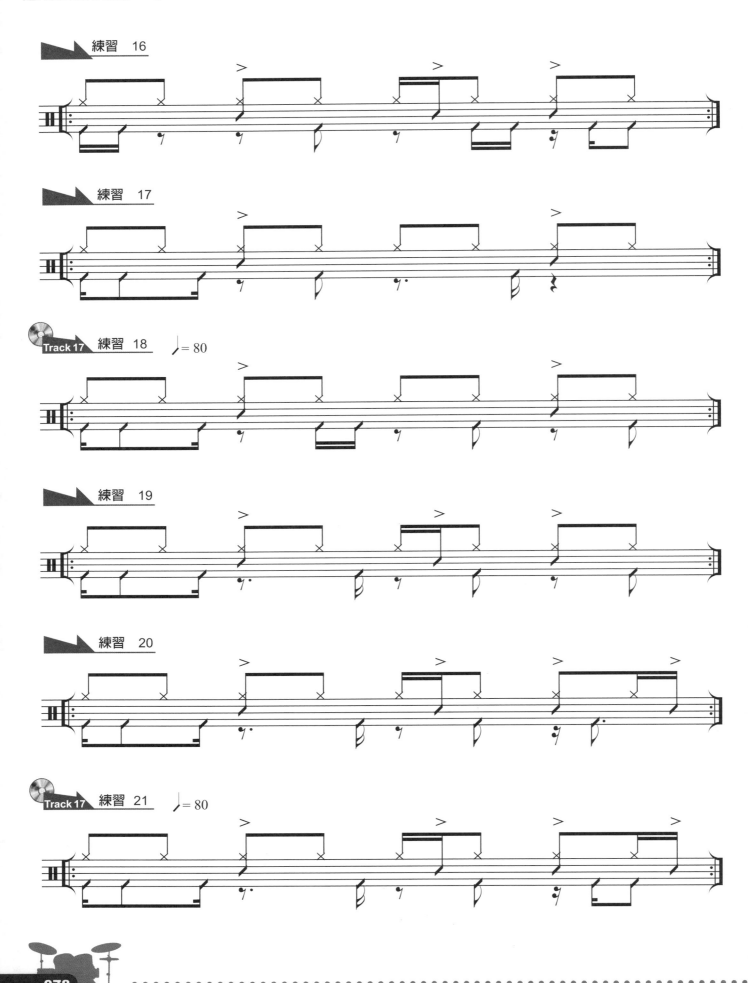

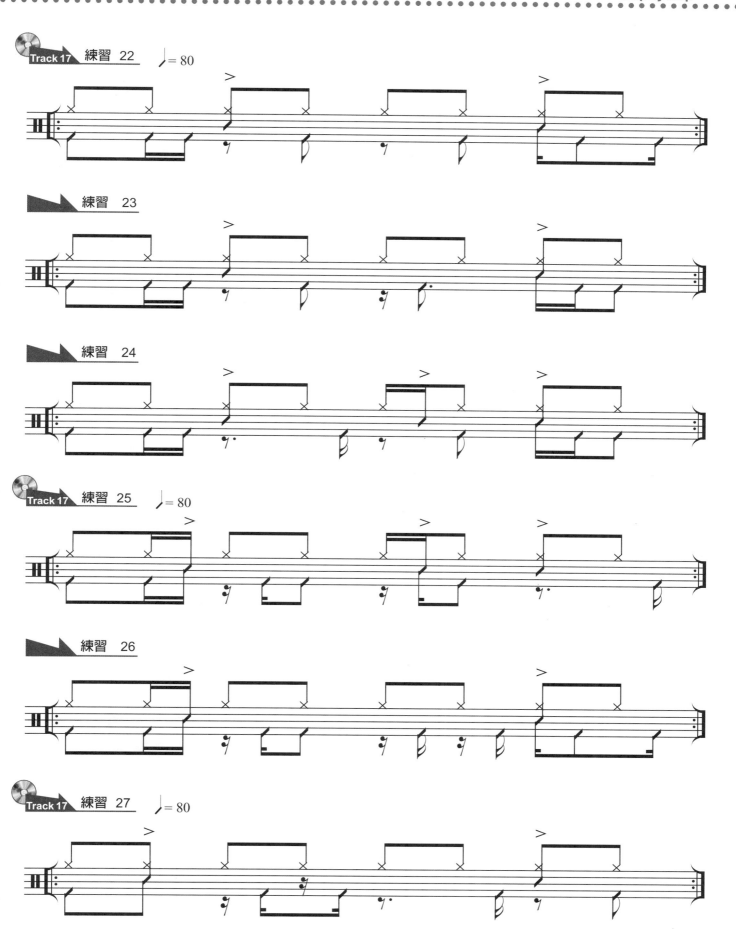

練習 28

Track 17 練習 29 ♩= 80

練習 30

練習 31

Track 17 練習 32 ♩= 80

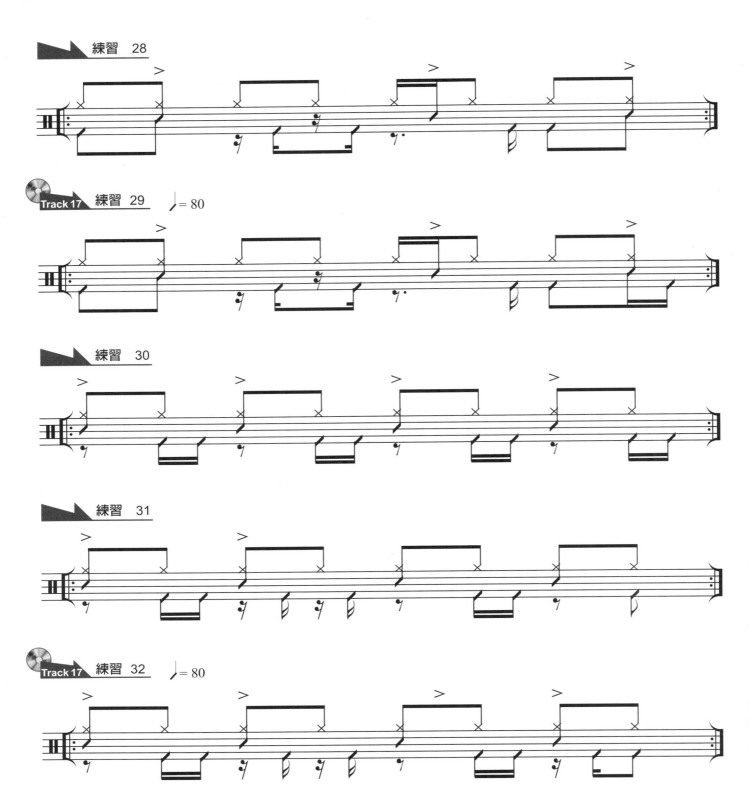

17 8分音符切分（Funk）兩小節節奏練習

練習 1

Track 18 練習 2 ♩= 90

練習 3

Track 18 練習 4 ♩= 90

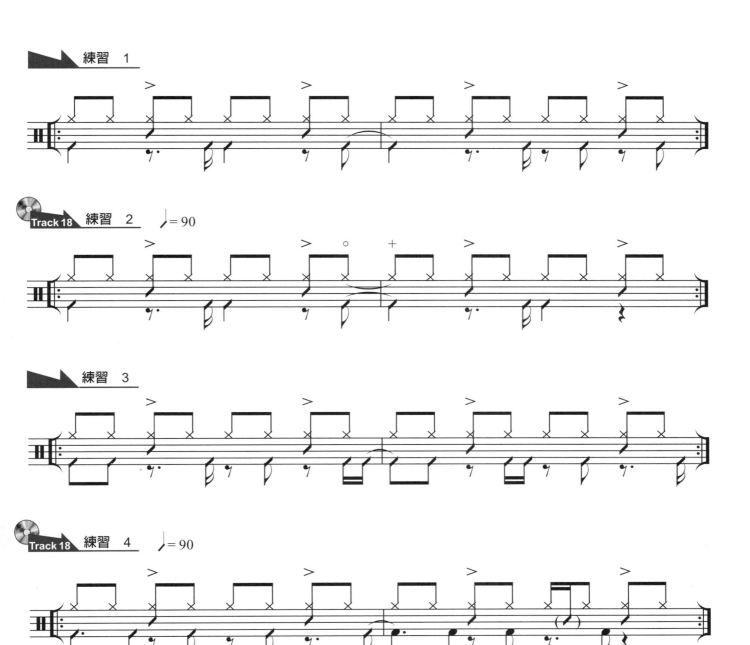

Track 18　練習　5　♩= 90

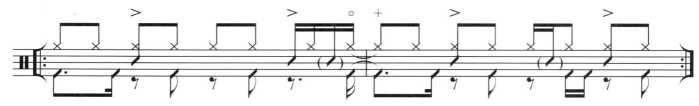

練習　6

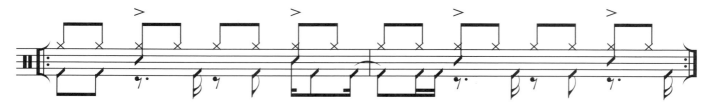

Track 18　練習　7　♩= 90

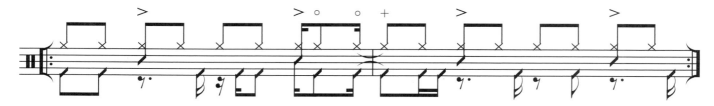

Track 18　練習　8　♩= 90

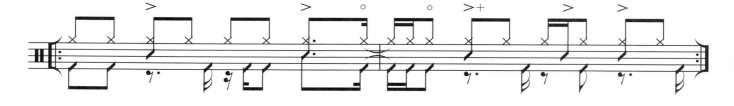

18 16分音符節奏練習（雙手擊Hi-hat）

先前已練習過右手單手 Play Hi-hat，16分音符的節奏練習，本章即將練習的節奏，將不再是以單手（右手）打擊 Hi-hat，而是用雙手輪流持續打擊 Hi-hat 的節奏。大家可能會問，如何區分一首歌曲到底要用單手打 Hi-hat 或雙手打 Hi-hat 呢？現在用最粗淺的區分（但不是絕對的區分法），通常用單手打擊 Hi-hat 的節奏，其速度（Tempo）都不會太快，因單手的速度有限，大約上限都在 ♩ = 110 以下。而演奏速度（Tempo）超過 ♩ = 110，且 Hi-hat 需要打擊 16 分音符，那就需要用到雙手來打 Hi-hat 了。

練習 1

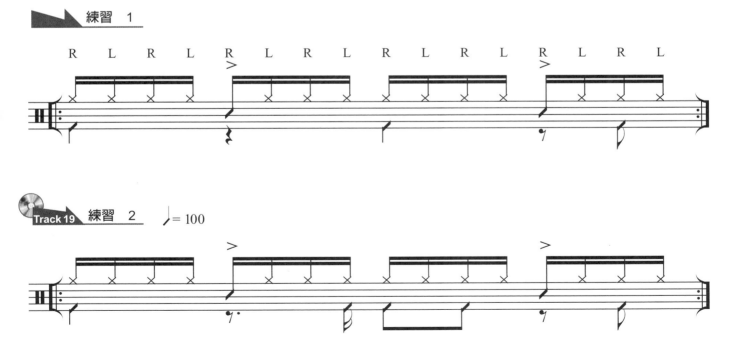

Track 19　練習 2　♩ = 100

練習 3

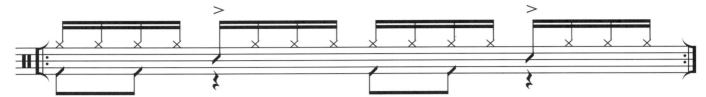

練習 4

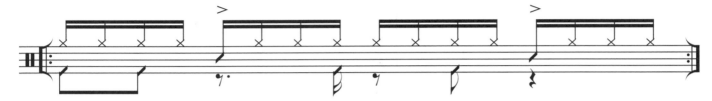

Track 19　練習 5　♩= 100

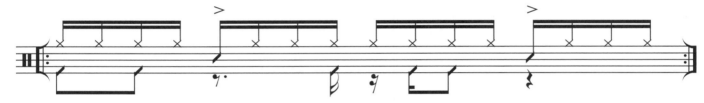

練習 6

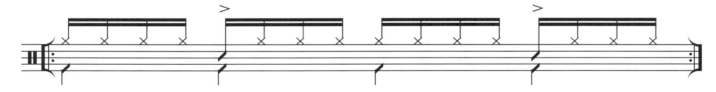

Track 19　練習 7　♩= 100

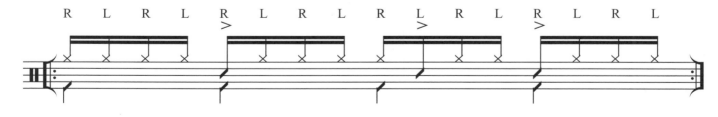

練習 8

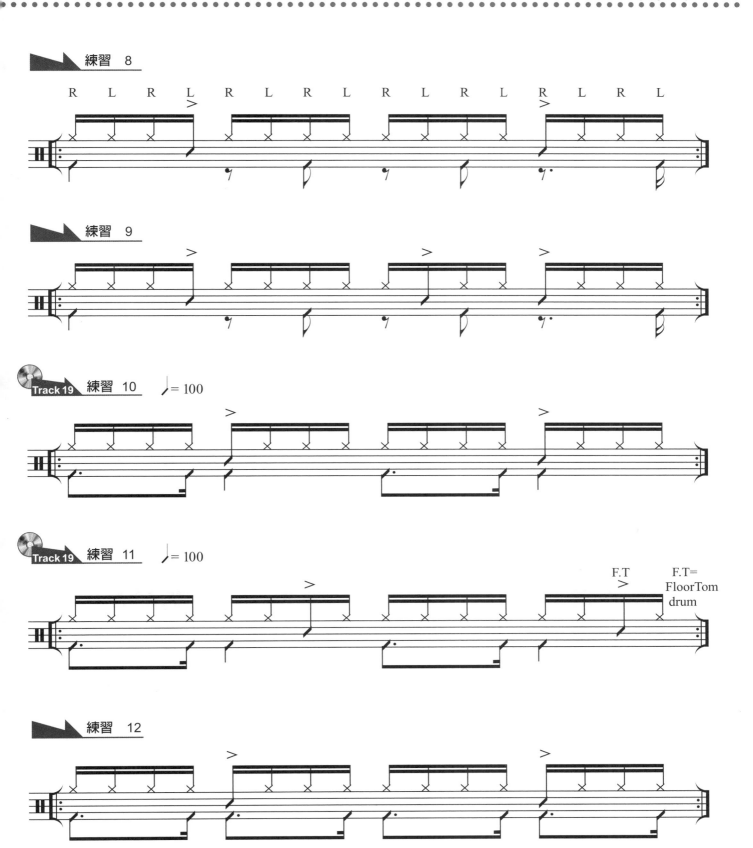

練習 9

Track 19　練習 10　♩ = 100

Track 19　練習 11　♩ = 100

練習 12

練習 13

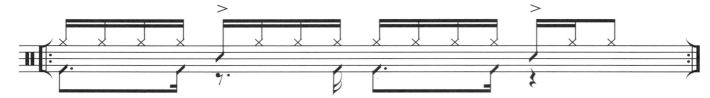

練習 14

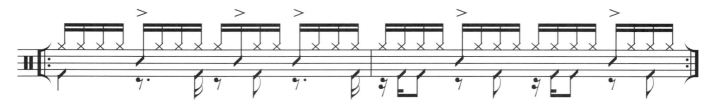

練習 15

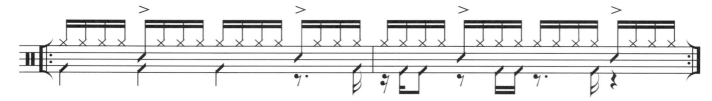

練習 16

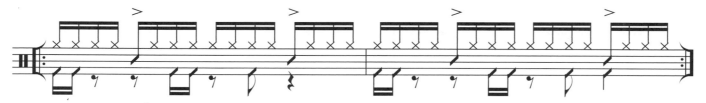

Track 19 練習 17 ♩ = 100

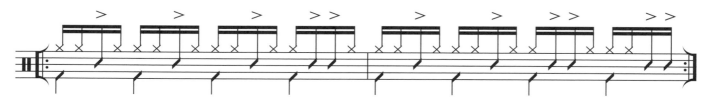

19 4分音符節奏練習

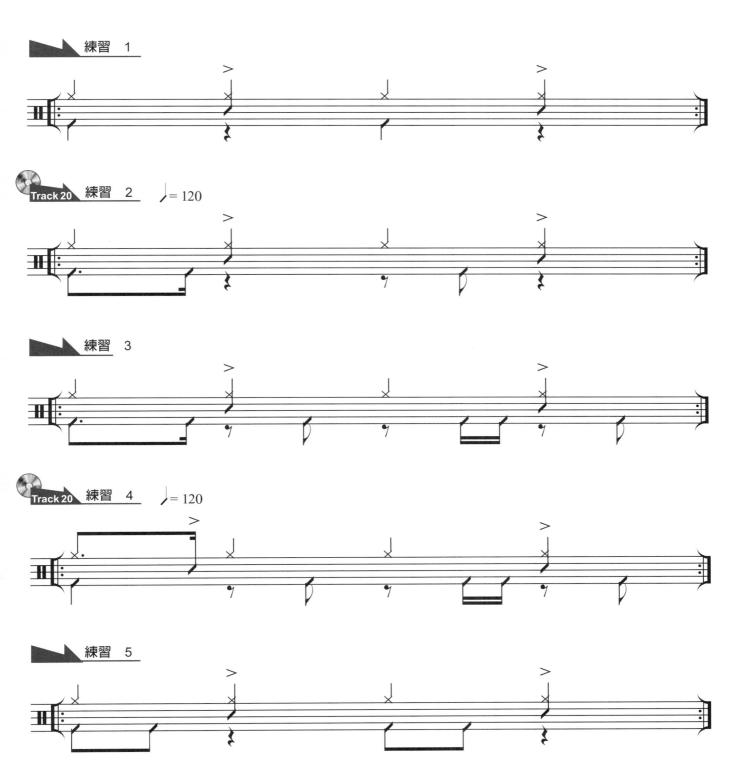

練習 6

Track 20 練習 7 ♩=120

練習 8

練習 9

練習 10

Track 20 練習 11 ♩=120

練習　12

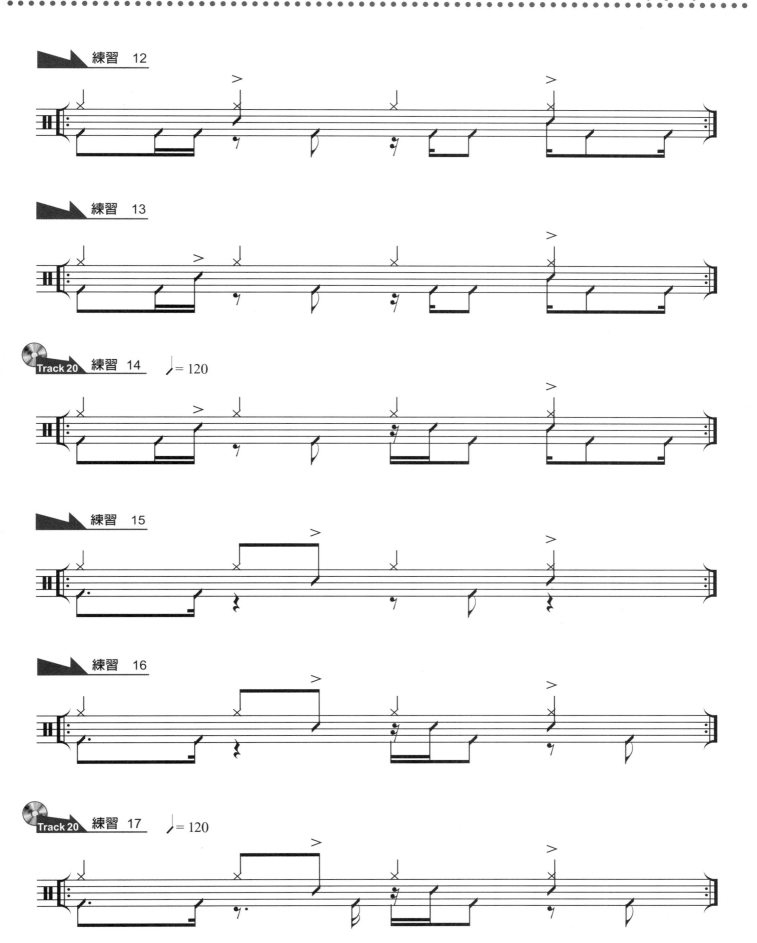

練習　13

練習　14　♩ = 120

練習　15

練習　16

練習　17　♩ = 120

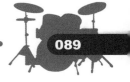

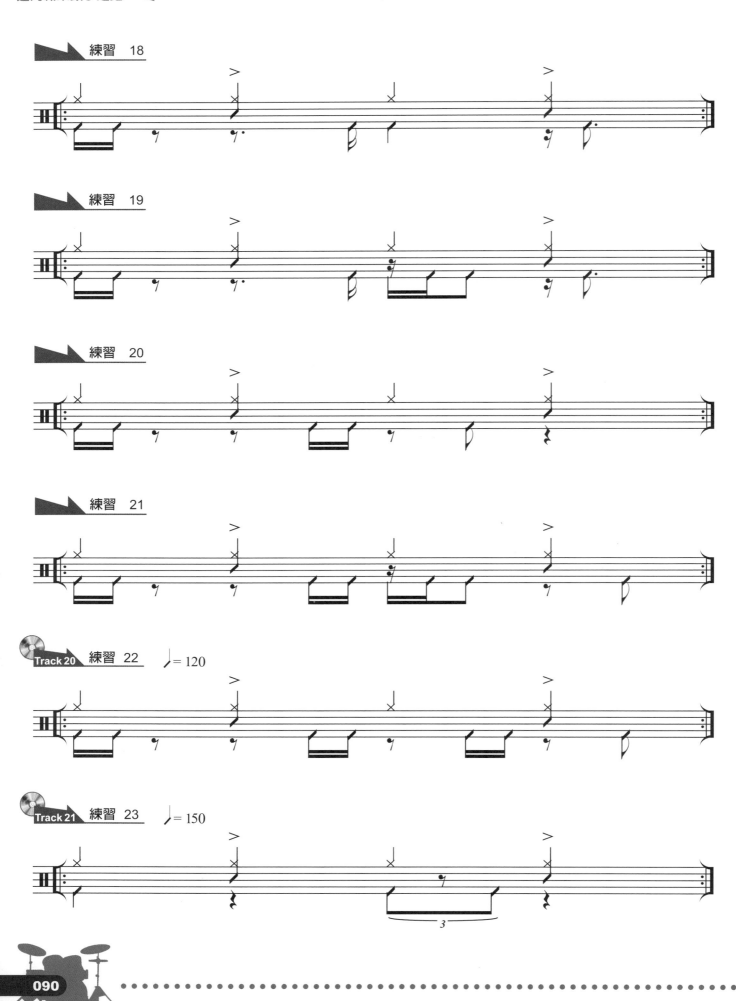

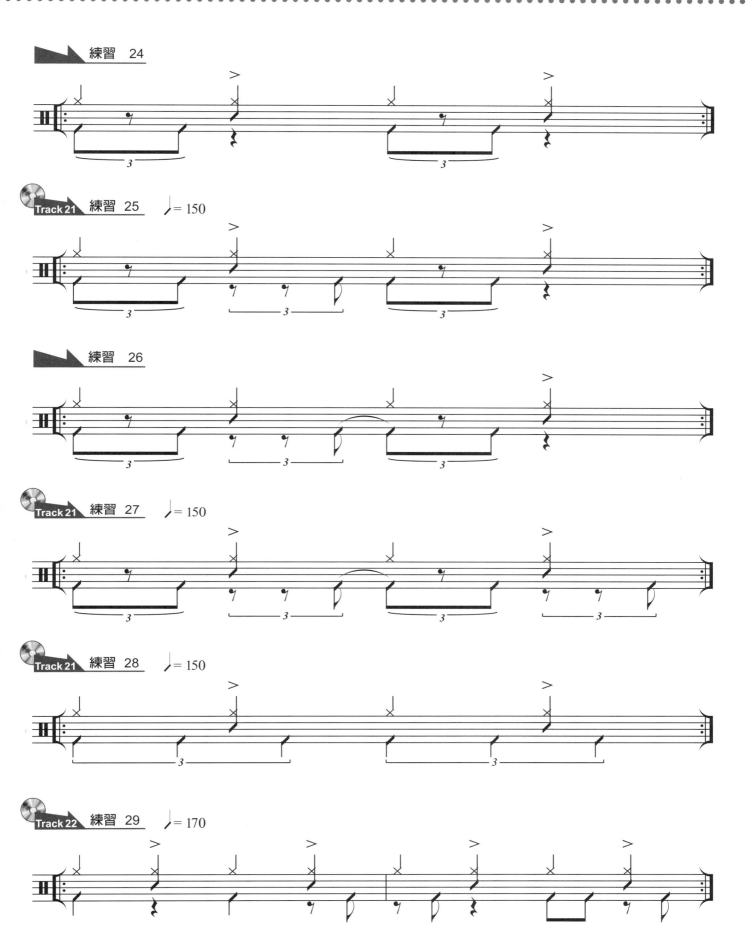

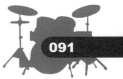

Track 22　練習 30　♩= 170

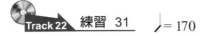

Track 22　練習 31　♩= 170

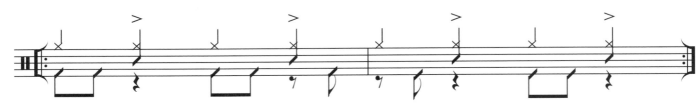

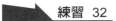

練習 32

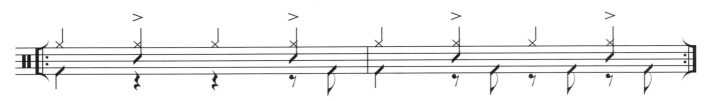

20 3連音 Triplet 基本練習

三連音也是一種常見的音符，因為在操作整套鼓組時的方便性（譬如在音符間所打擊的鼓不同，而會有不同的左右手或四肢的排列方式），而有很多的排列組合，以下本章介紹雙手一些常見的基本型態組合。

練習 1

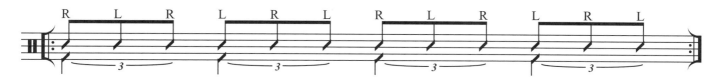

練習 2

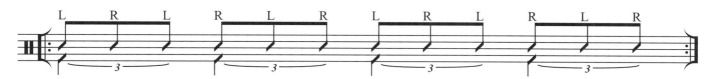

練習 3

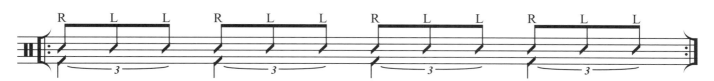

練習 4

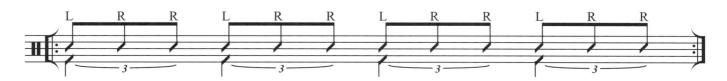

練習 5

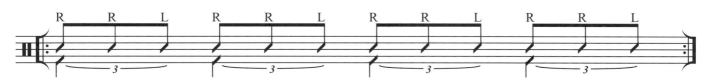

練習 6

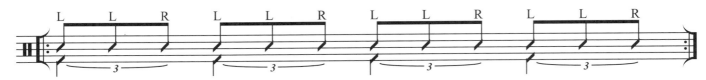

練習 7

練習 8

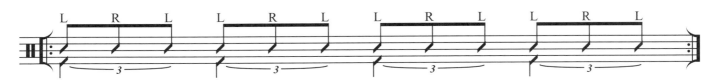

練習 9

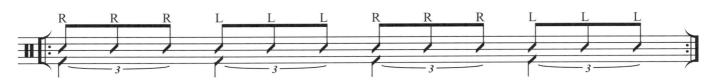

練習 10

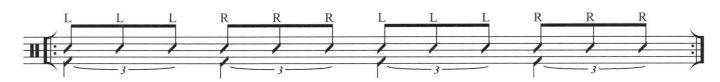

練習 11

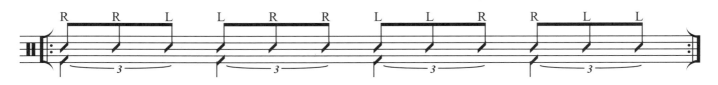

練習 12

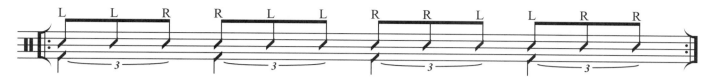

練習 13

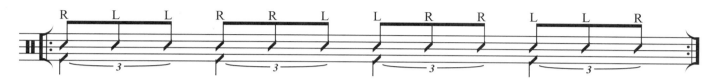

練習 14

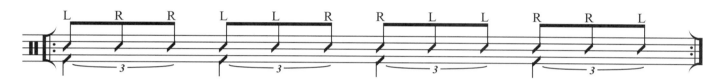

練習 15

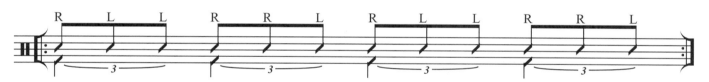

練習 16

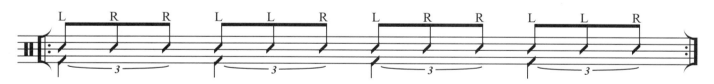

21 三連音（Triplet）的 Shuffle 節奏 與過門（Fill-in）練習

以下介紹一些有關 Triplet（三連音）的 shuffle Pattern 和 Fill-in。

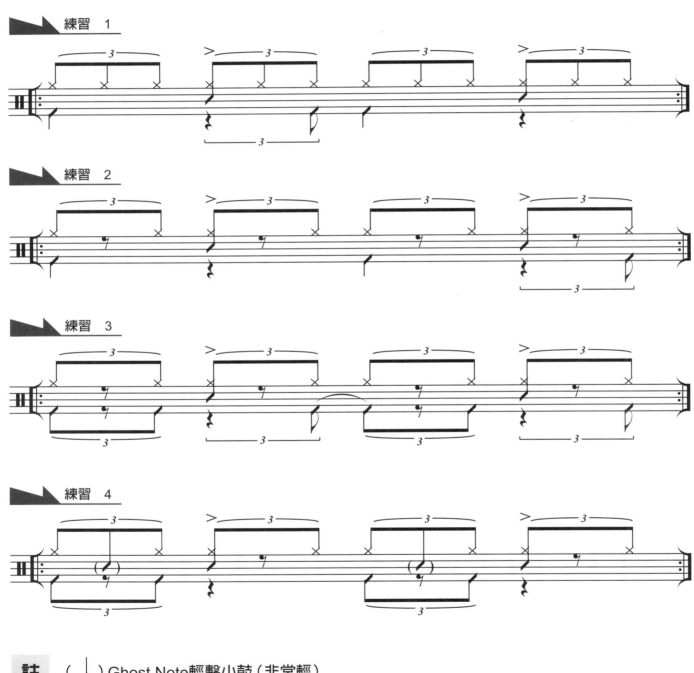

註 （♩）Ghost Note輕擊小鼓（非常輕）

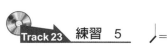 練習 5 ♩ = 140

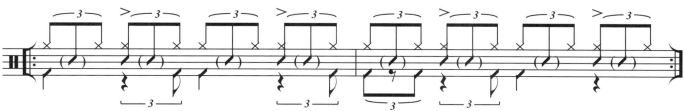

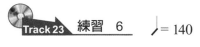 練習 6 ♩ = 140

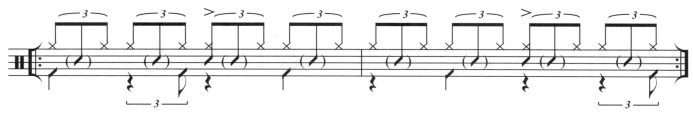

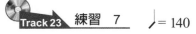 練習 7 ♩ = 140

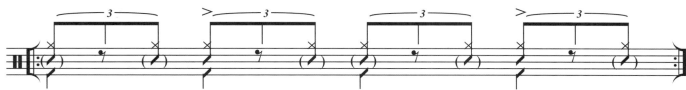

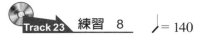 練習 8 ♩ = 140

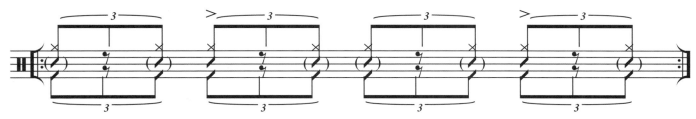

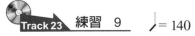 練習 9 ♩ = 140

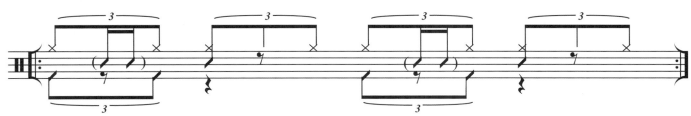

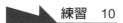

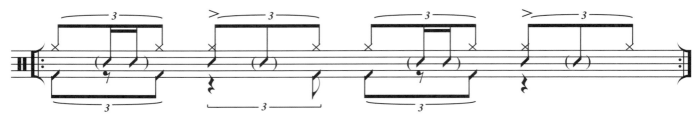

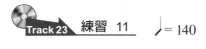

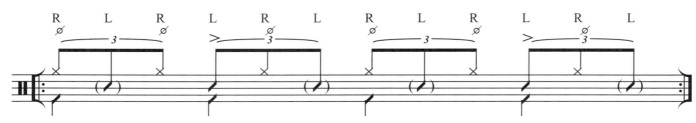

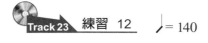

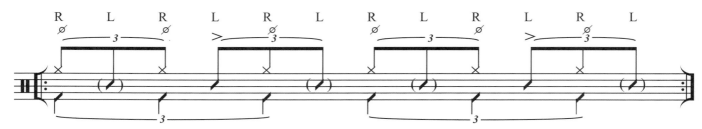

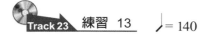

註 練習13
右手 Play Cup of Ride-cymbal
左手 Play Drum 小鼓和 Hi-hat

Fill in 範例

Track 24　範例　1　♩= 120

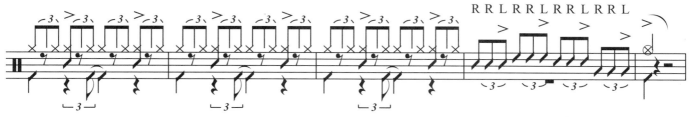

Track 25　範例　2　♩= 110

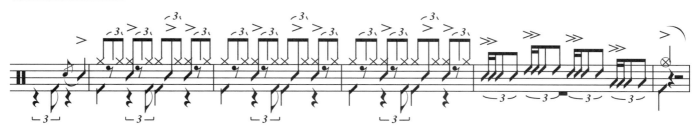

Track 26　範例　3　♩= 130

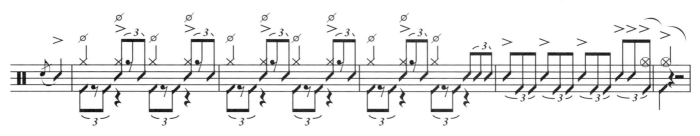

Track 27　範例　4　♩= 140

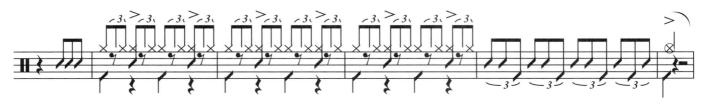

Track 28　範例　5　♩= 86

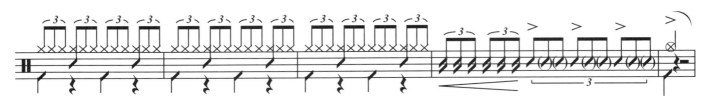

Track 29　範例　6　♩= 90

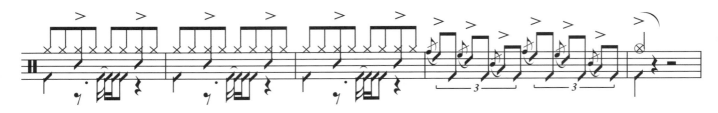

Track 30　範例　7　♩= 110

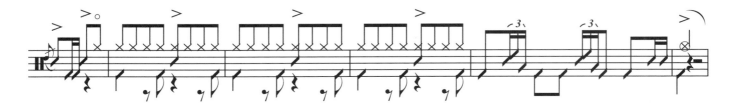

Track 31　範例　8　♩= 126

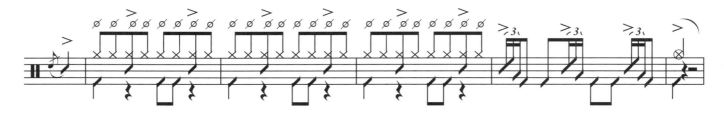

22 Ghost note

〝Ghost〞照字面上解釋，就是〝鬼魂〞似有似無的意思，所以 Ghost note 就是打擊出一個非常輕的聲響，不論打擊在哪一個單項樂器。現在就小鼓(Snare Drum) 來說，通常打擊 Ghost note 時，都是用 Tap stroke 和 Up stroke，而且打擊小鼓鼓皮的位置也可以打在小鼓中心點到鼓邊的中間位置（也就是靠近小鼓鼓邊的位置）圖例1，但打擊正常音或重音時就要打回小鼓的中心點圖例2，以下為一些基本手法、節奏練習，Ghost note 在記譜上是在音符旁加上（♩），即為演奏 Ghost note。

圖例1

圖例2

🔺 16 分音符小鼓 Ghost Note 練習

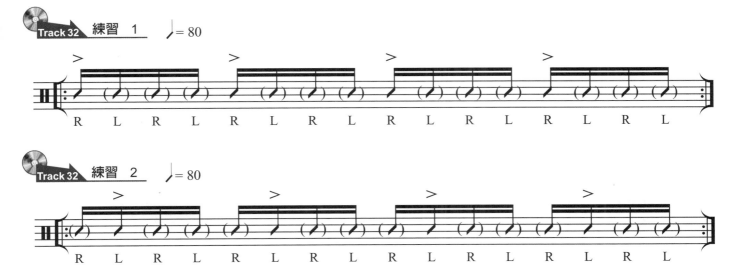

練習 3　♩= 80

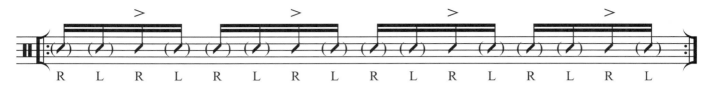

R L R L R L R L R L R L R L R L

練習 4　♩= 80

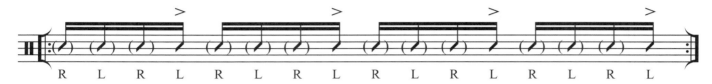

R L R L R L R L R L R L R L R L

練習 5　♩= 80

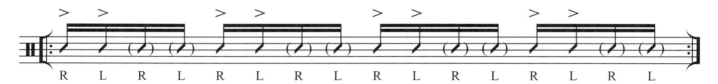

R L R L R L R L R L R L R L R L

練習 6　♩= 80

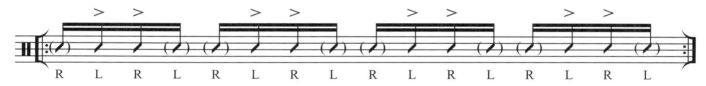

R L R L R L R L R L R L R L R L

練習 7　♩= 80

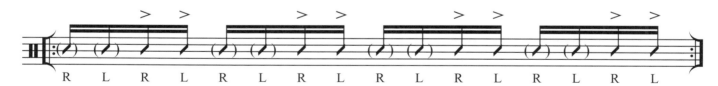

R L R L R L R L R L R L R L R L

練習 8　♩= 80

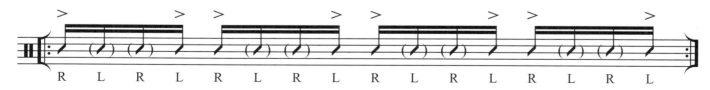

R L R L R L R L R L R L R L R L

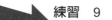

練習 9

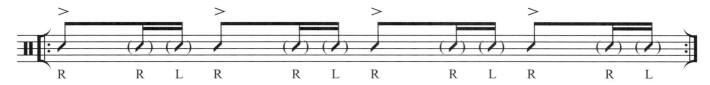

練習 10

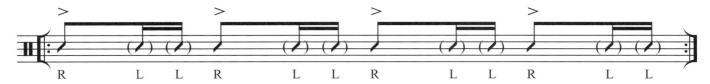

練習 11

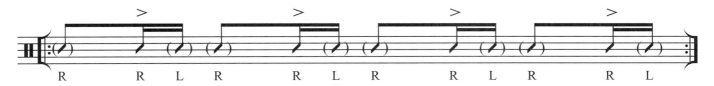

練習 12

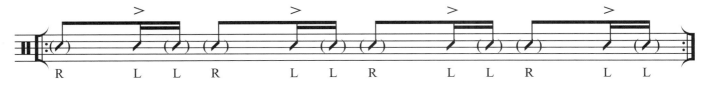

練習 13

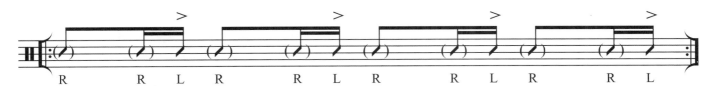

練習 14

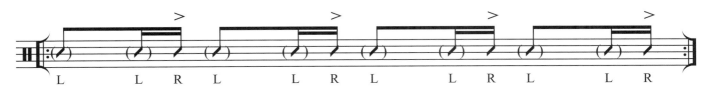

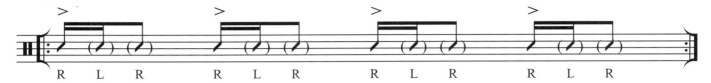

練習 15

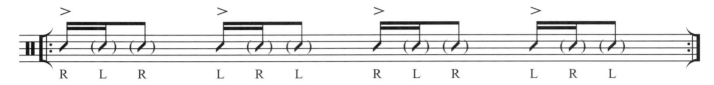

練習 16

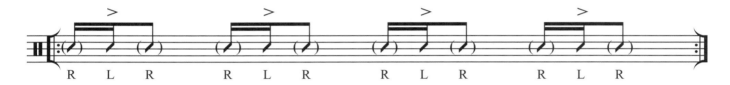

練習 17

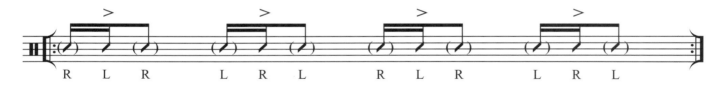

練習 18

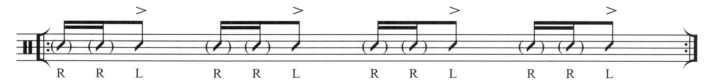

練習 19

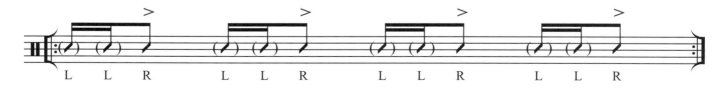

練習 20

練習 21

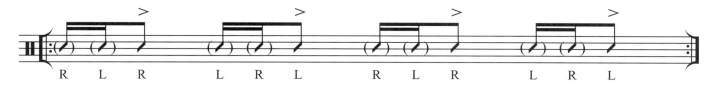

R L R L R L R L R L R L

練習 22

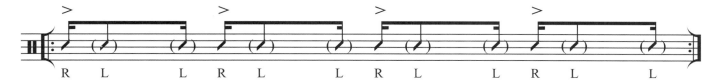

R L L R L L R L L R L L

練習 23

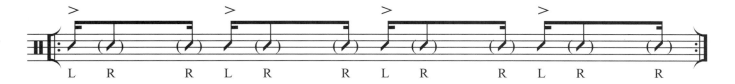

L R R L R R L R R L R R

練習 24

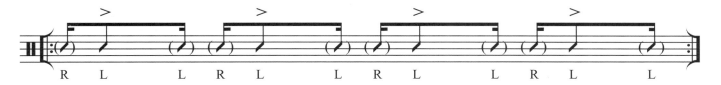

R L L R L L R L L R L L

練習 25

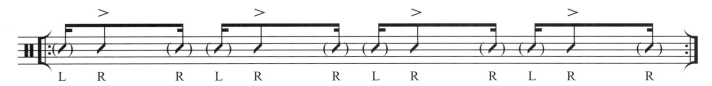

L R R L R R L R R L R R

練習 26

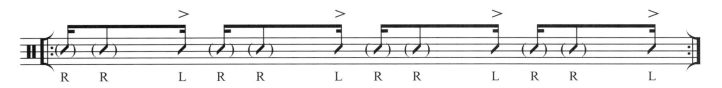

R R L R R L R R L R R L

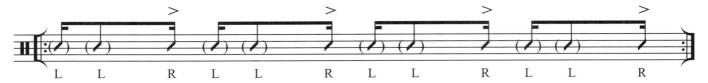

練習 27

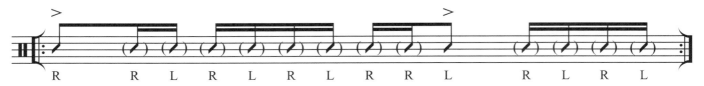

練習 28

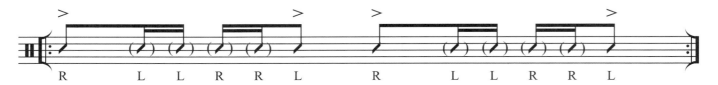

練習 29

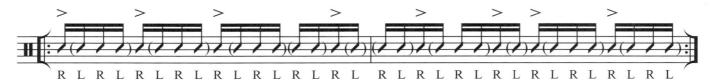

練習 30

3 連音符小鼓 Ghost Note 練習

練習 1

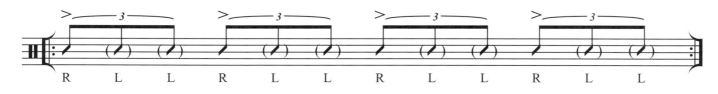

練習 2

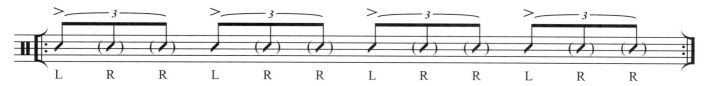

練習 3

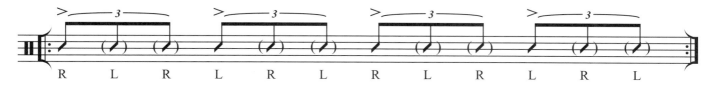

練習 4

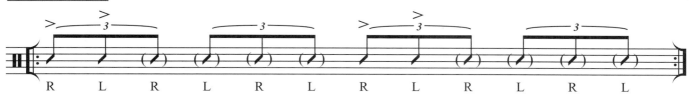

練習 5

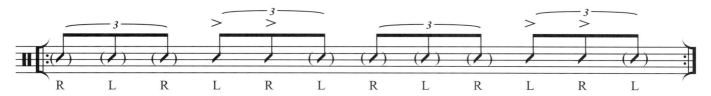

練習 6

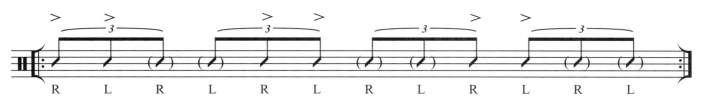

練習 7

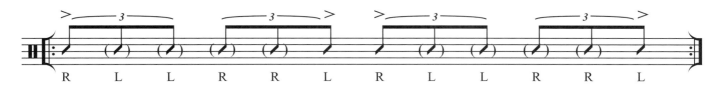

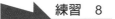

練習 8

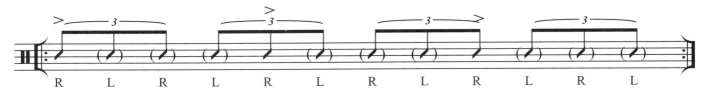

R L R L R L R L R L R L

Ghost Not Pattern 練習

練習 1

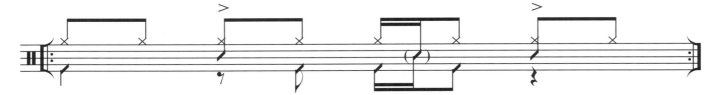

練習 2

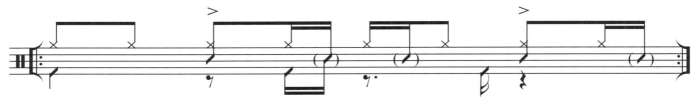

練習 3

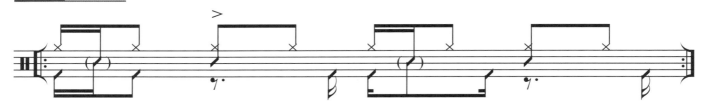

Track 33　練習 4　♩ = 100

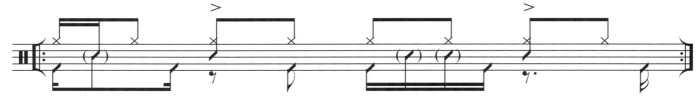

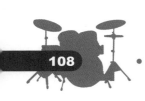

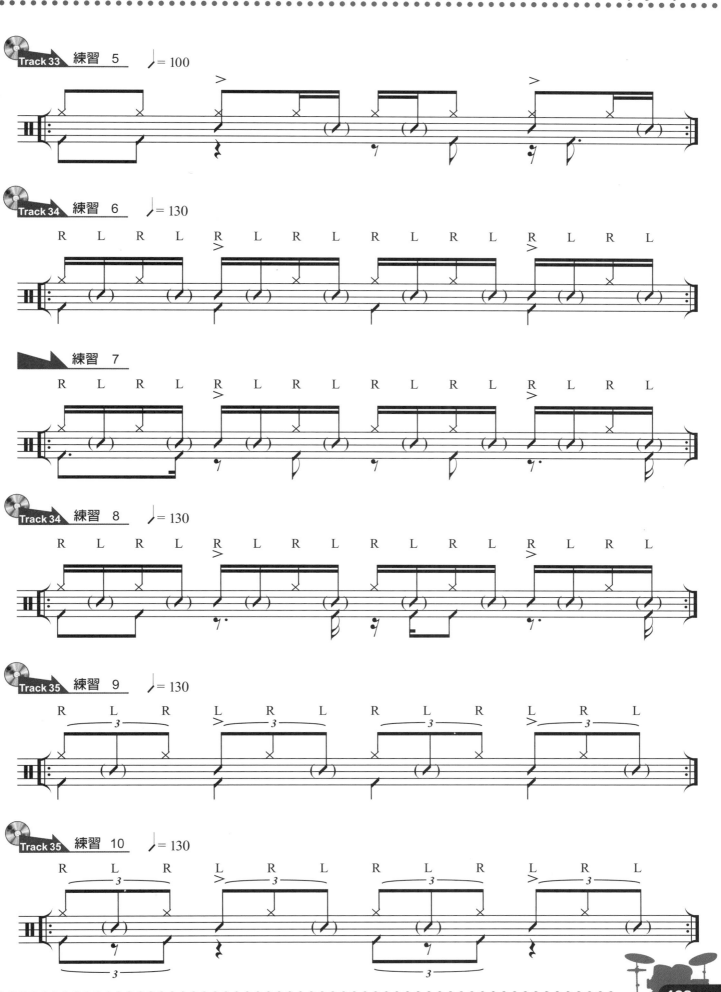

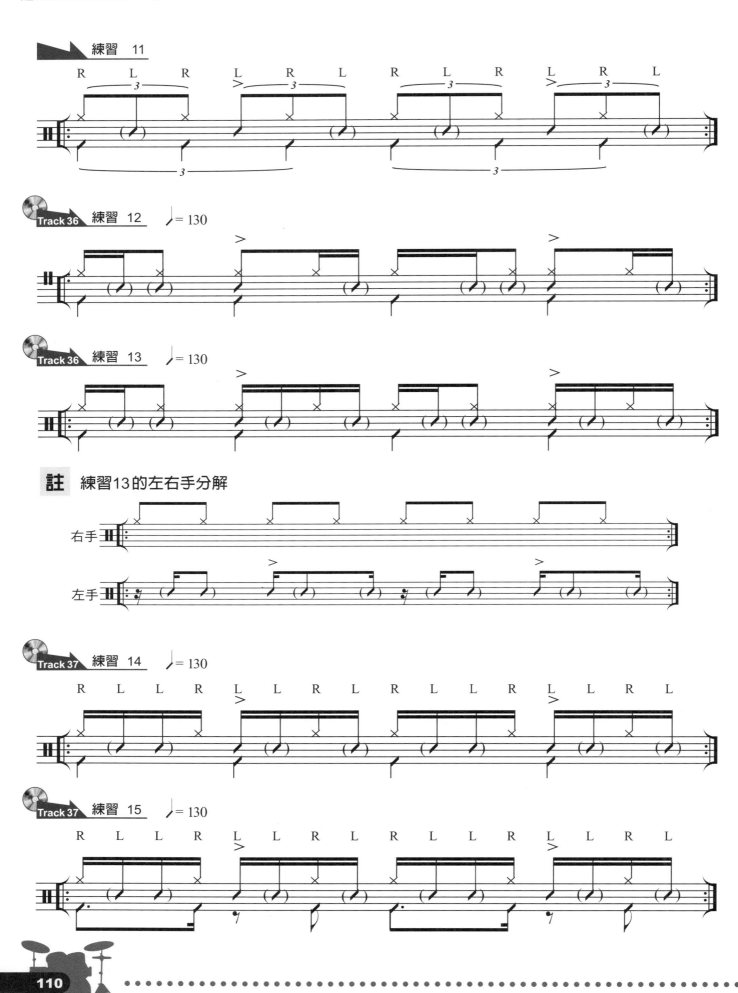

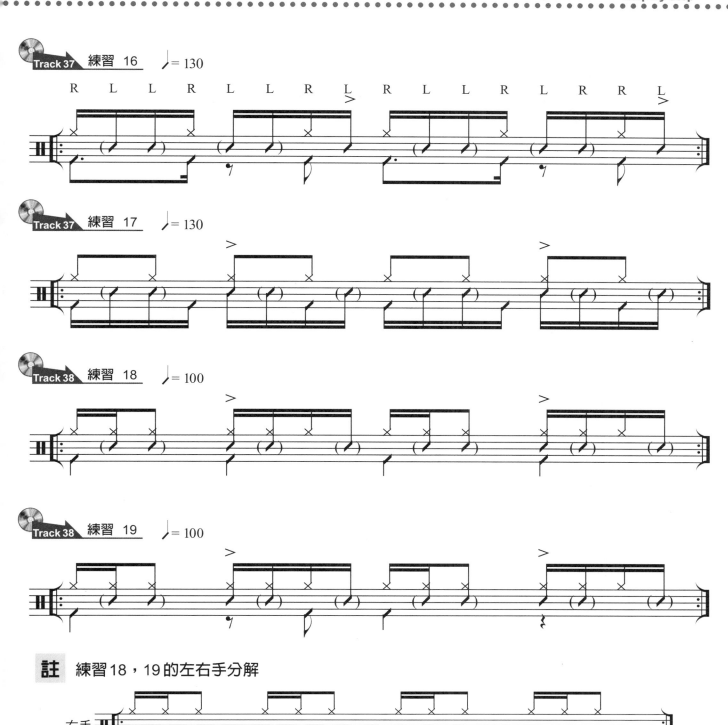

23 Paradiddle

Single Paradiddle 可概分為四種：一. **Single** Paradiddle
二. **Reverse** Paradiddle
三. **Inward** Paradiddle
四. **Delayed** Paradiddle

Single paradiddle ♩= 100

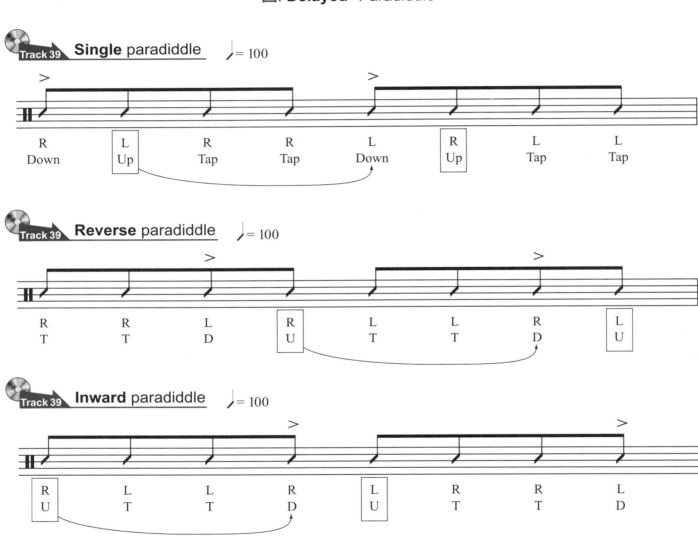

以上的 Paradiddle 不管從譜上看或是實際在鼓上操作，都會因為其重音（Accent）位置不同而有四種型式不同的 Paradiddle 產生，但如果就以最單純的角度來看 Single Paradiddle 的：

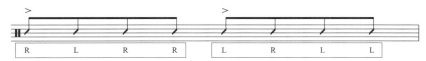

先姑且不去管 Paradiddle 所處的是何種音符組合，只要把它看成為一種左右手順序的排列組合，例如將 Single Paradiddle：

看成為 L R L L R L R R 是為一組，不管這個組合要用在何種音符組合。所以不管是 Single，Reverse，Inward，Delayed，哪一型的 Paradiddle，其實它們都只是因為起點的左右手順序不同，因而產生了四種不同之 Paradiddle，但究其根本其實只有一種排列。以下用譜解說：

▶ **Single** paradiddle

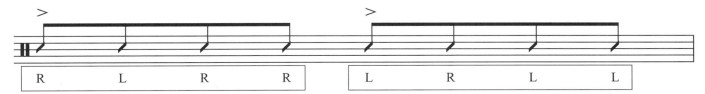

▶ **Reverse** paradiddle

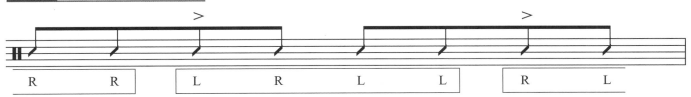

▶ **Inward** paradiddle

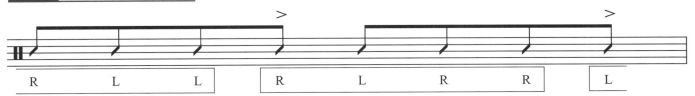

▶ **Delayed** paradiddle

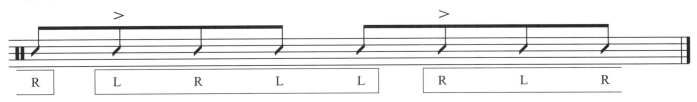

只看框內的左右手順序排列，其實都只有一個 L R L L R L R R 只是起點不同而已。

24 Paradiddle
8分音符與16分音符轉換練習

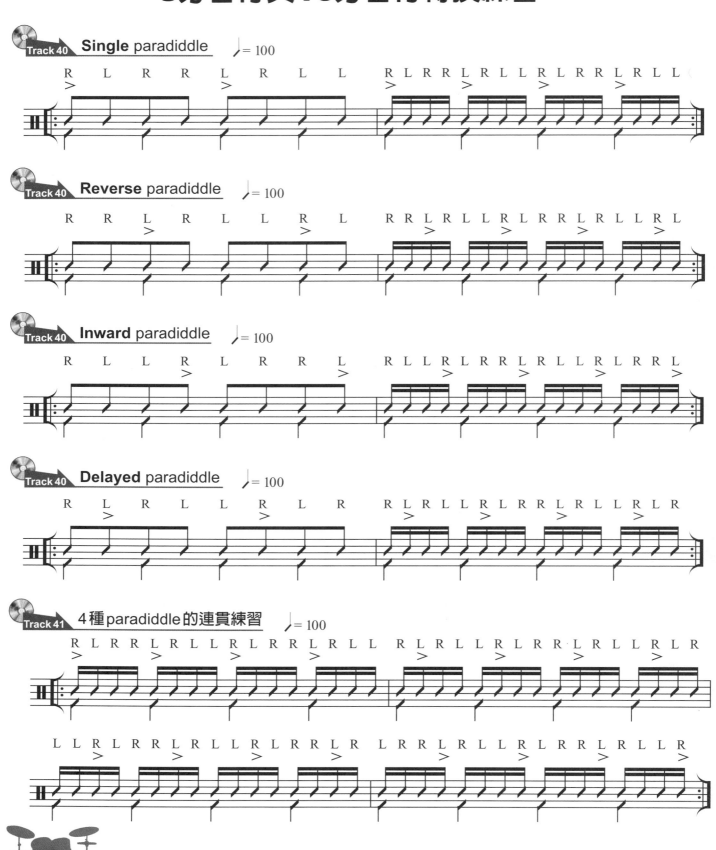

25 Paradiddle 練習（重音位移）

＞＞8分音符＜＜

Single paradiddle

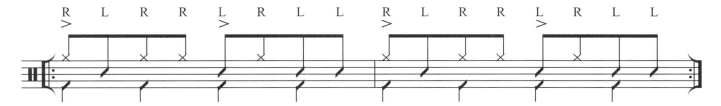

Reverse paradiddle

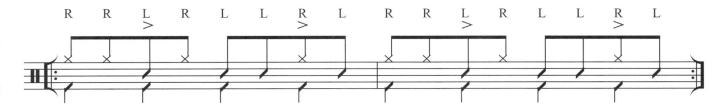

Inward paradiddle

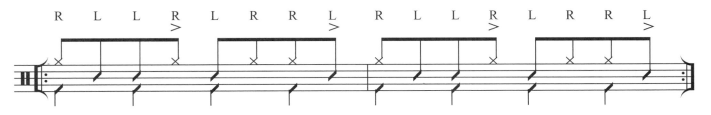

Delayed paradiddle

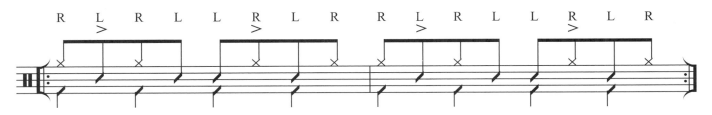

＞＞ 16分音符 ＜＜

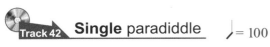

Single paradiddle ♩ = 100

Reverse paradiddle ♩ = 100

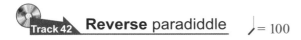

Inward paradiddle ♩ = 100

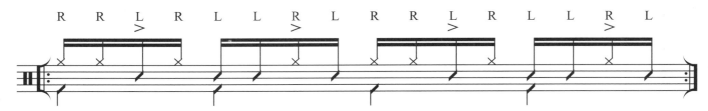

Delayed paradiddle ♩ = 100

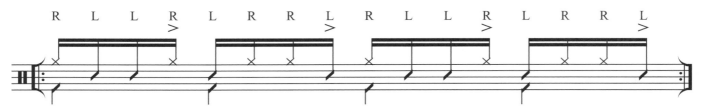

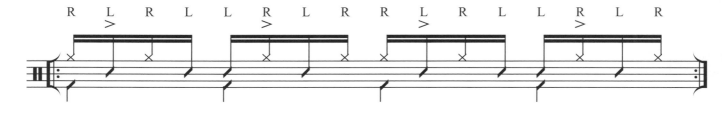

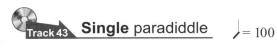

Single paradiddle ♩ = 100

R L R R L R L L R L R R L R L L
> > > >

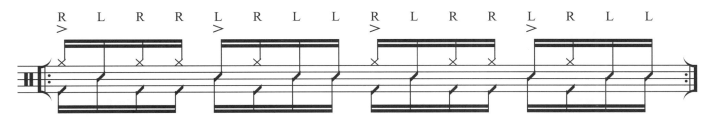

Reverse paradiddle ♩ = 100

R R L R L L R L R R L R L L R L
> > > >

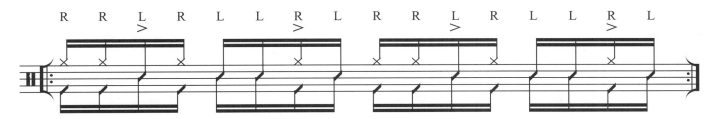

Inward paradiddle ♩ = 100

R L L R L R R L R L L R L R R L
> > > >

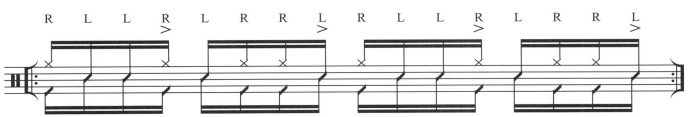

Delayed paradiddle ♩ = 100

R L R L L R L R R L R L L R L R
> > > >

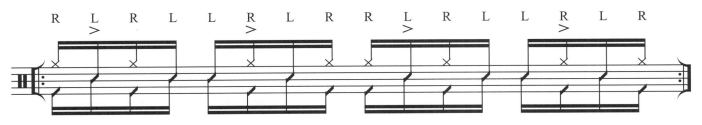

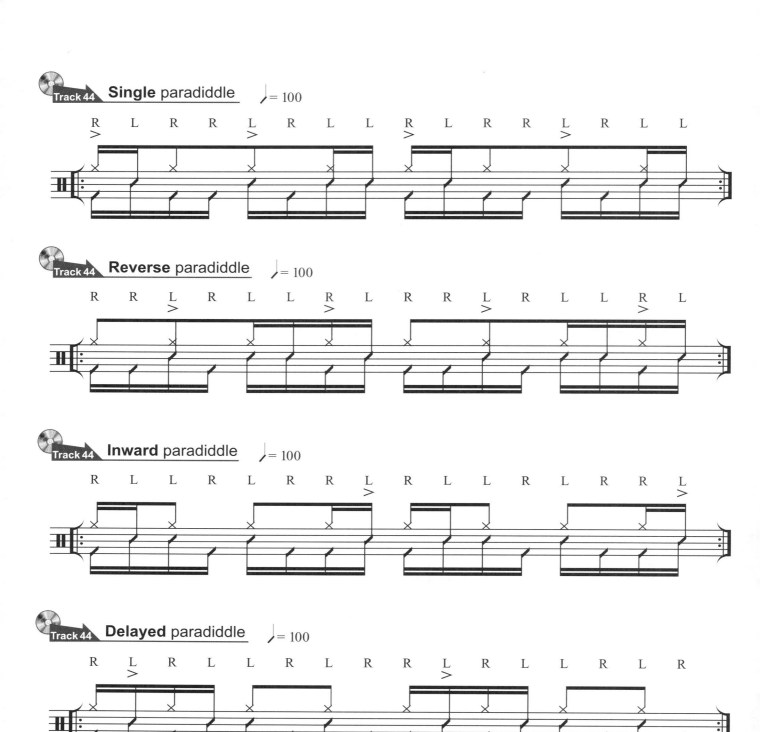

26 以揮棒動作改變 Paradiddle 的重音位置

之前所練習四個型態的 paradiddle，其重音（Accent）位置均不相同，是利用雙手起始點不同而產生四種不同重音位置的位移。

（A）接下來要練習單用一個 Single Paradiddle 的組合，但改變揮棒動作，來產生四種位置不同的重音。

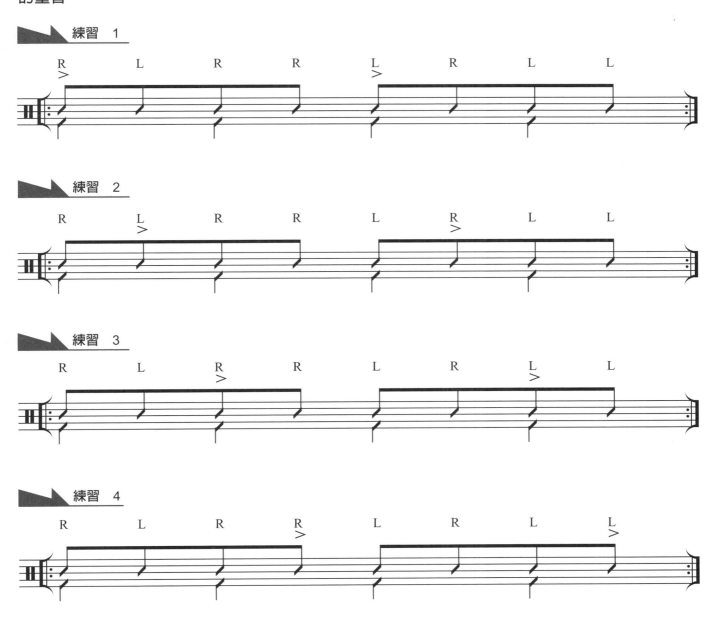

練習 1

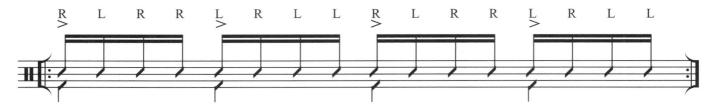

練習 2

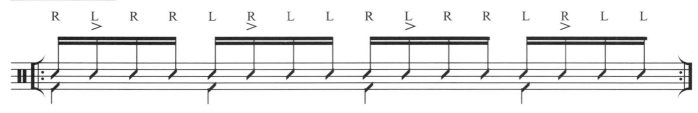

練習 3

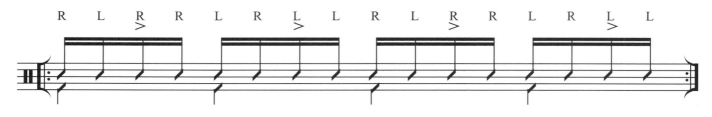

練習 4

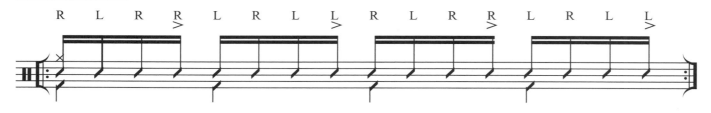

（B）〝Single Paradiddle〞、〝Reverse Paradiddle〞、〝Inward Paradiddle〞〝Delayed Paradiddle〞除了〝Single Paradiddle〞的 Accent（重音）是在每個組合的第一點，其餘三型之 Paradiddle 皆不是，此段要練習的即是將其餘三型 Paradiddle，都將其重音放在每個組合之第一點。

Single paradiddle

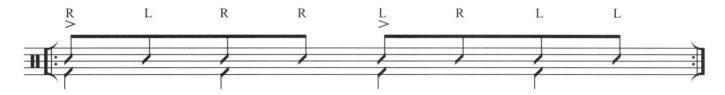

Reverse paradiddle

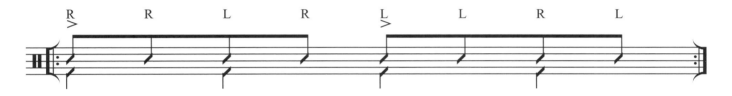

Inward paradiddle

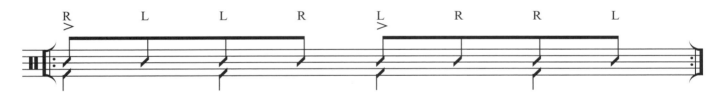

Delayed paradiddle

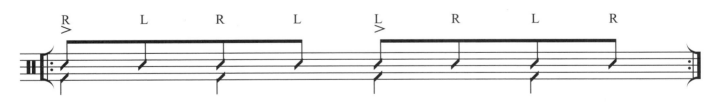

Single paradiddle

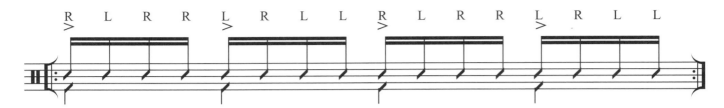

Reverse paradiddle

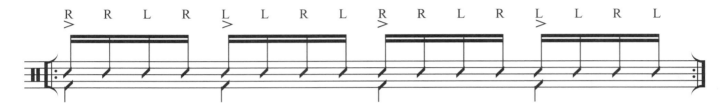

Inward paradiddle

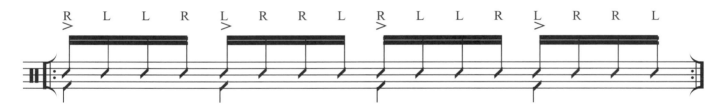

Delayed paradiddle

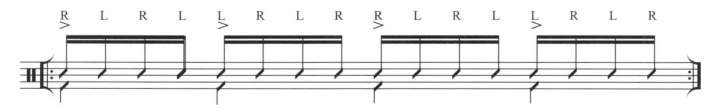

27 Paradiddle 應用組合練習

以下為四種 Paradiddle 打法練習，但右手打 Hi-hat，左手打小鼓。

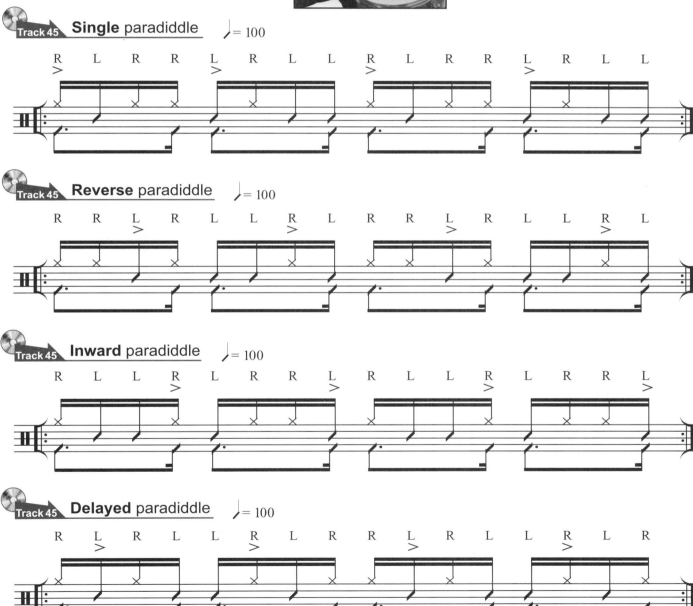

以下練習為四種 Paradiddle 打法，但將其重音皆打在每一拍的第一點（即正拍）上，同樣的右手打Hi-hat，左手打小鼓。

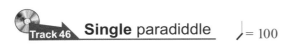

Single paradiddle ♩ = 100

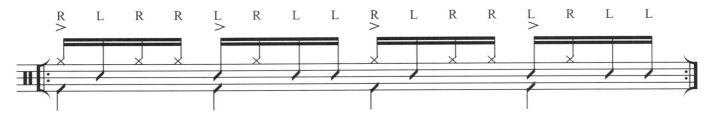

Reverse paradiddle ♩ = 100

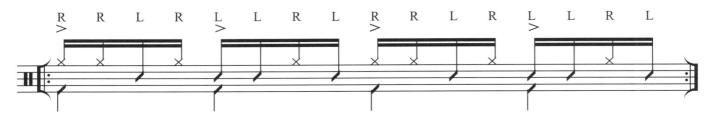

Inward paradiddle ♩ = 100

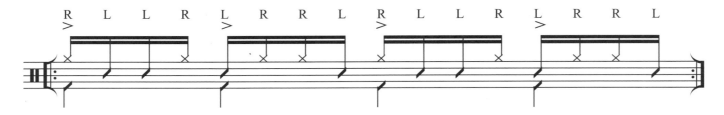

Delayed paradiddle ♩ = 100

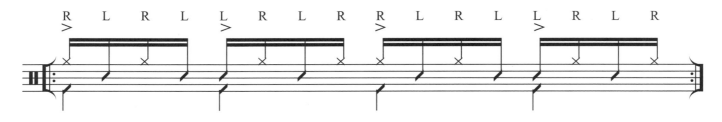

以下練習將只用〝Single Paradiddle〞的打法，但利用揮棒動作的不同而產生重音的移位。

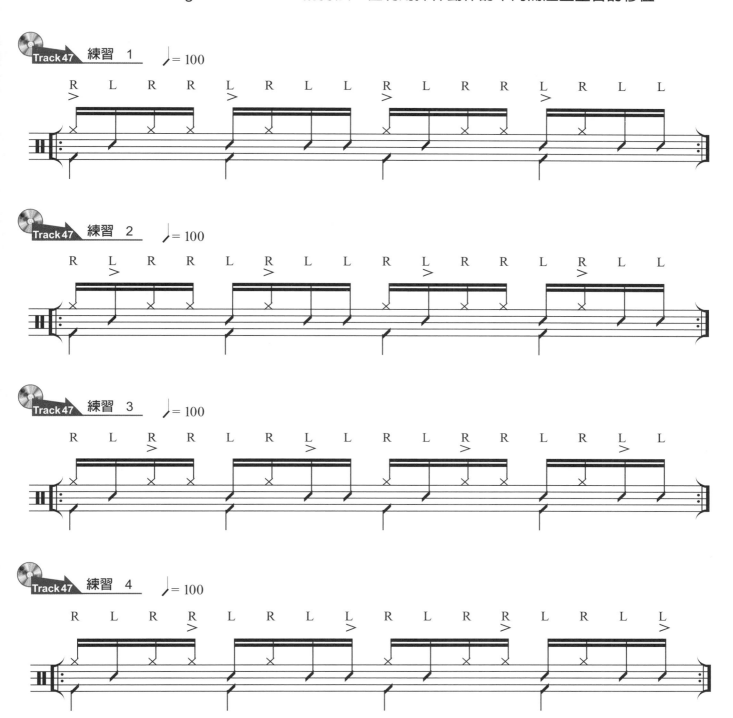

藉由以上諸多練習可知，不同的左右手排列組合和打擊位置的不同與揮棒動作之改變，使重音移位，會產生不同的效果與截然不同的節奏。請練習熟練。

組合練習

本段練習為 Paradiddle 的組合練習，每一個練習的第一行譜為只有左右手的排列組合和重音位置，請先在小鼓上練習，將左右手的排列順序與重音位置練熟，再練習第二行的左右手分開打擊不同的位置，與加入大鼓（Bass Drum）。在作練習時，請將速度放至最慢，最好是 ♩= 60，熟練後再加快速度。

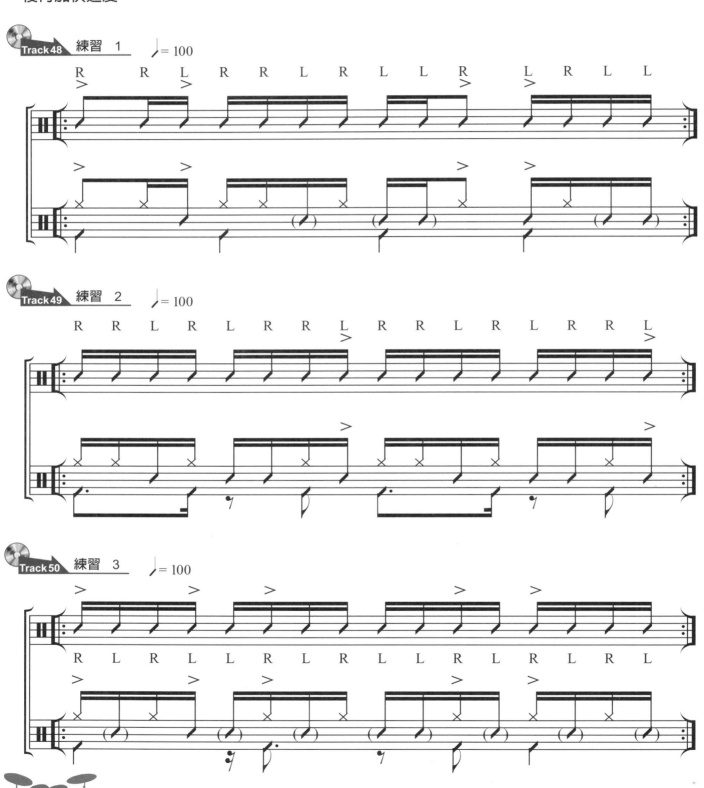

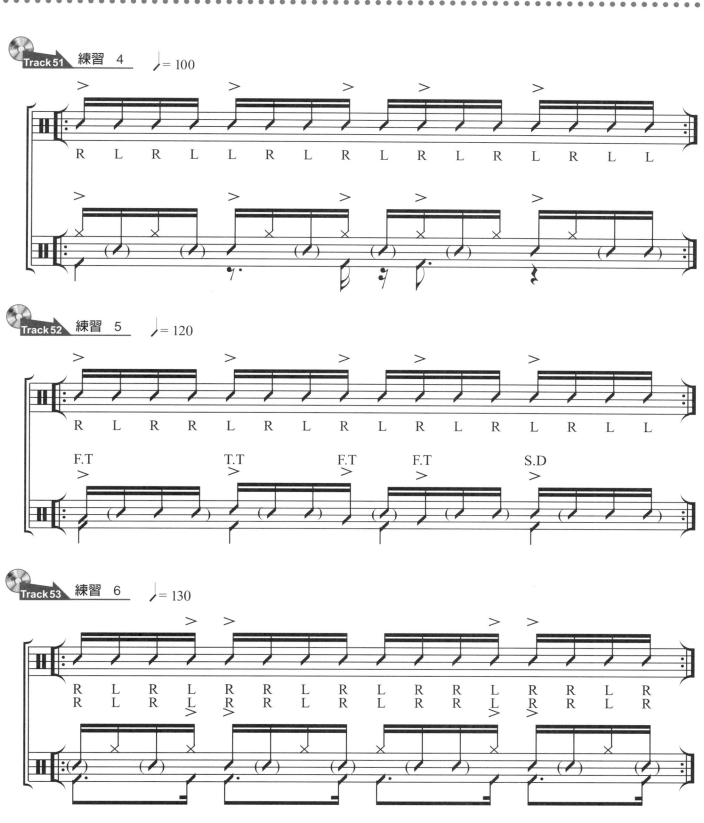

註 右手打擊（小鼓），左手打擊（Hi-hat）

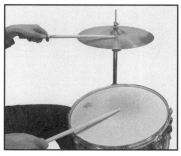

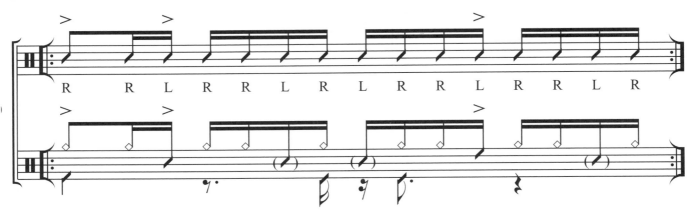

註 右手打擊（Cow-bell），左手打擊（小鼓）與 T.T（T.T）

28 移動 Hi-hat 的重音位置

先以一個最常用到的 "Rock" pattern 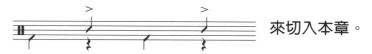 來切入本章。

（A）Hi-hat 用 8 個音量平均的 8 分音符

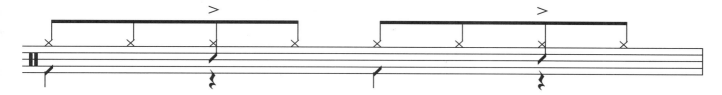

"Hi-hat保持平均的音量與時間長度"

（B）Hi-hat 用揮棒動作 "Down stroke" 和 "Up stroke" 來作出音量差異。

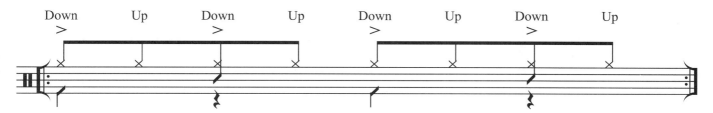

Hi-hat 之重音可用鼓棒的中前段，打擊Hi-hat的邊緣（Edge）圖例1，而非重音則用鼓棒的前（Tip）圖例2 打擊 Hi-hat 的表面，如此作出強烈對比之輕重音。

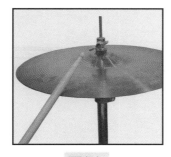
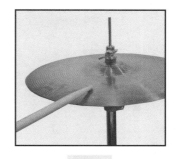

圖例1　　　　　圖例2

（C）Hi-hat 8分音符之後半拍（Up beat）

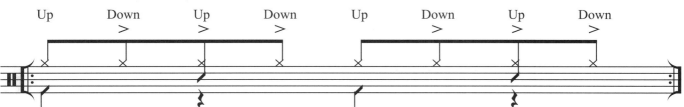

（D）Hi-hat Play 16分音符

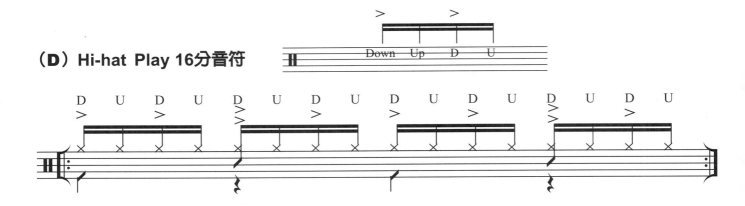

（E）Hi-hat Play 16分音符

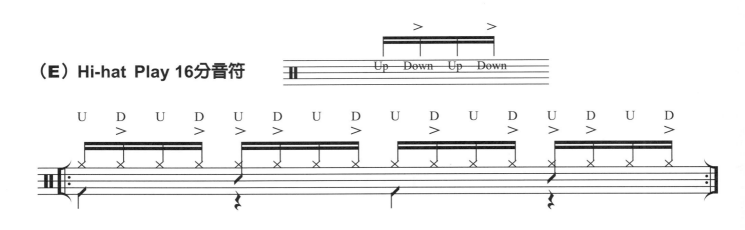

（F）Hi-hat Play

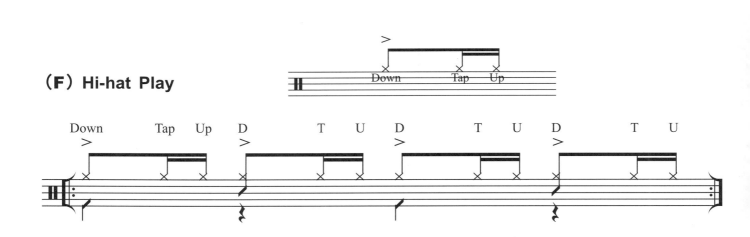

（G）Hi-hat Play

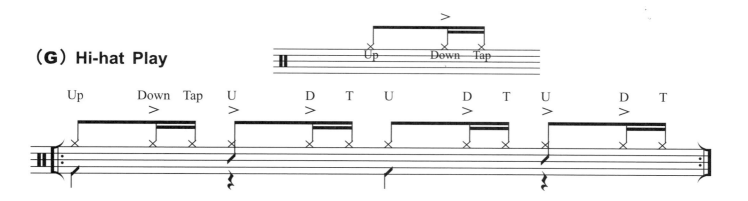

（H）Hi-hat Play

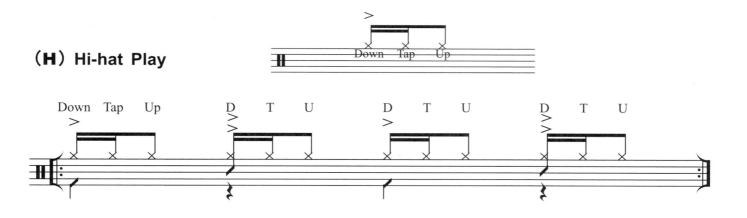

（I）Hi-hat Play

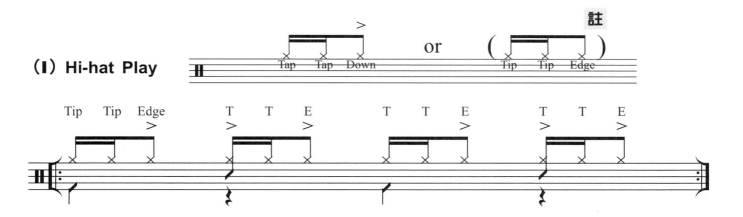

註　Tip＝打擊Hi-hat的表面
　　Edge＝打擊Hi-hat的邊緣

29 Hi-hat 8種打法 +大鼓與小鼓綜合節奏練習

本章共列舉了 8 種 Hi-hat 打法（不同音符長短、重音位置），再配以各種不同之大小鼓 Pattern，
每一個練習都要練到非常順暢、肯定，再換下一個練習。

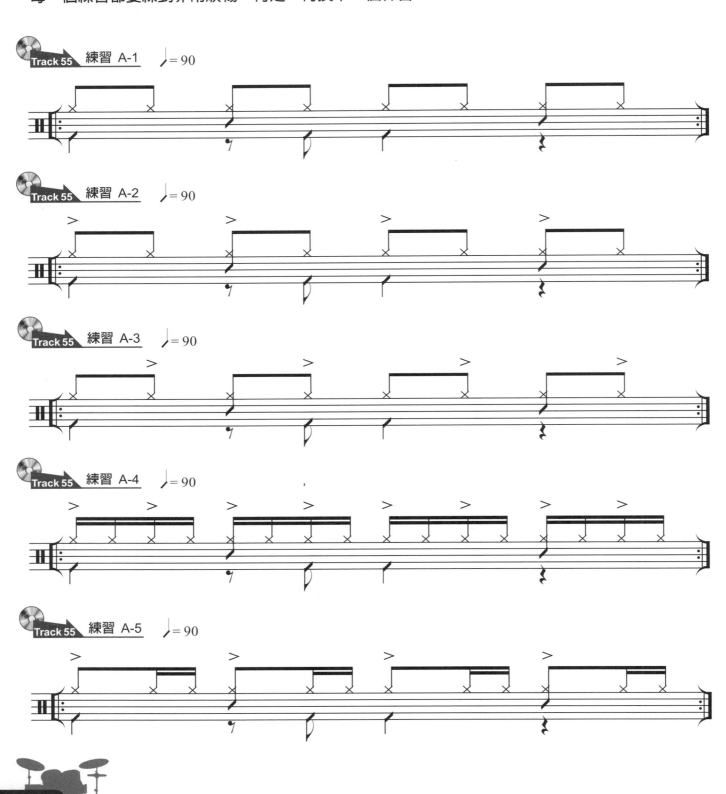

Hi-hat 8 種打法

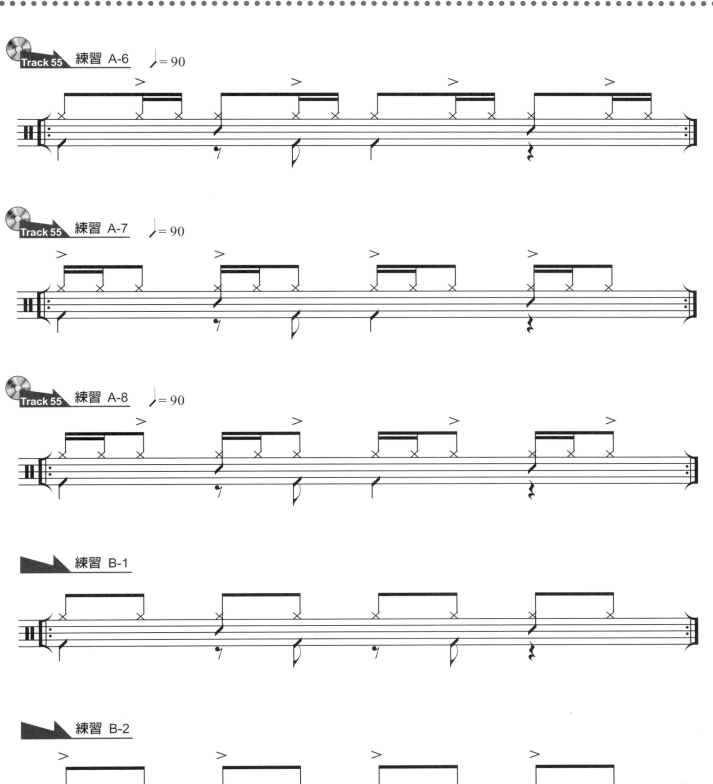

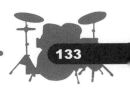

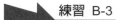 練習 B-3

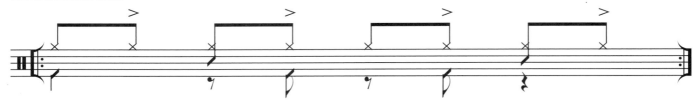

練習 B-4

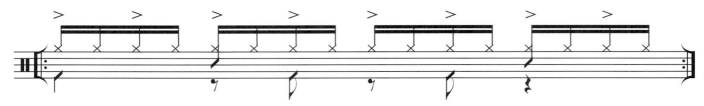

練習 B-5

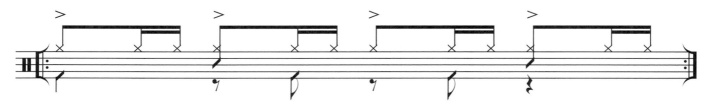

練習 B-6

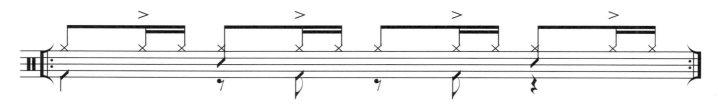

練習 B-7

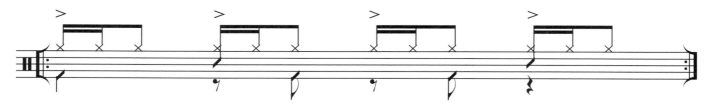

練習 B-8

練習 C-1

練習 C-2

練習 C-3

練習 C-4

練習 C-5

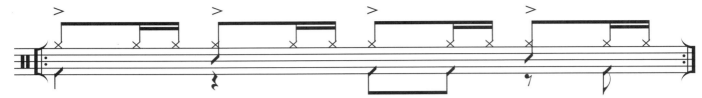

練習 C-6

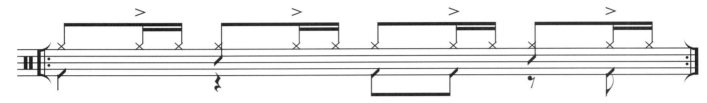

練習 C-7

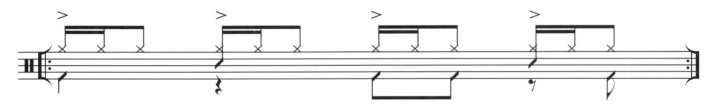

練習 C-8

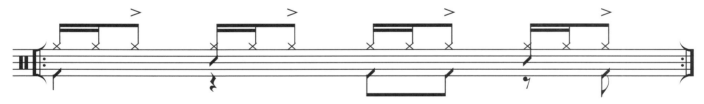

練習 D-1

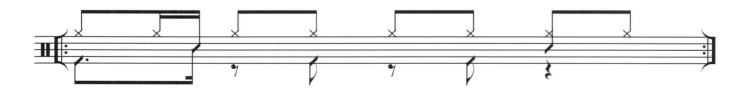

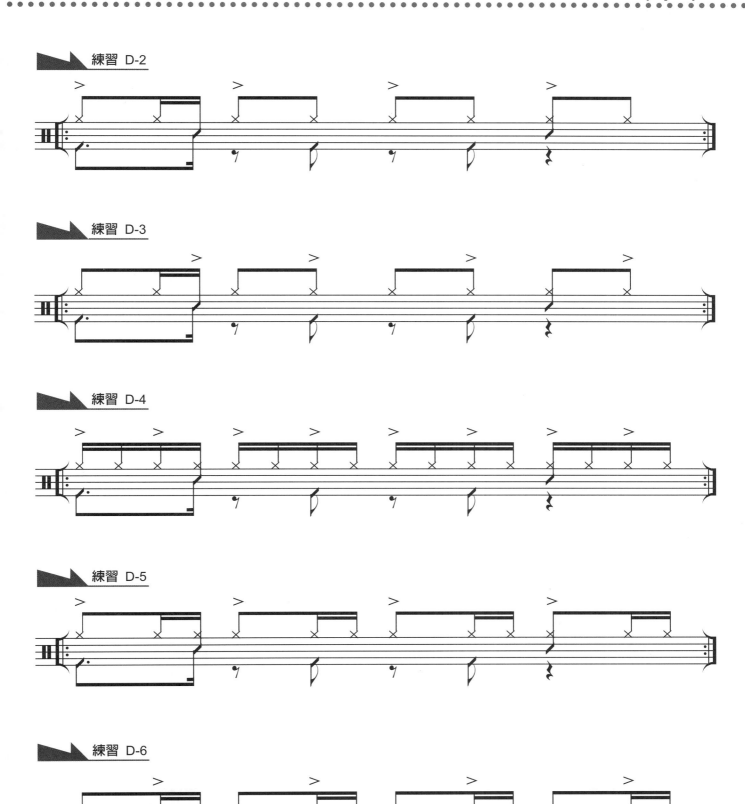

練習 D-7

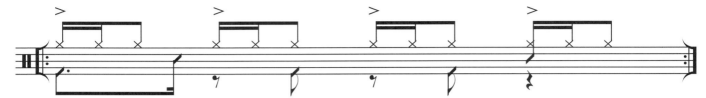

練習 D-8

練習 E-1

練習 E-2

練習 E-3

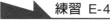
練習 E-4

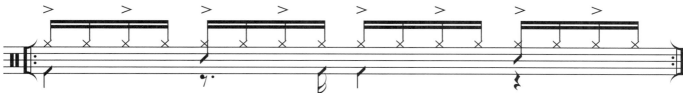

練習 E-5

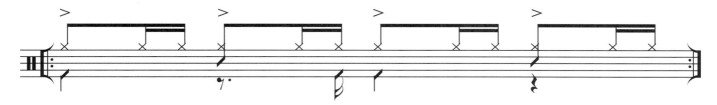

練習 E-6

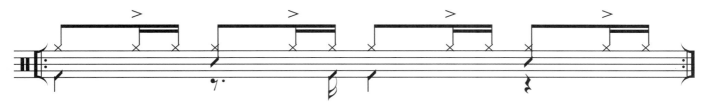

練習 E-7

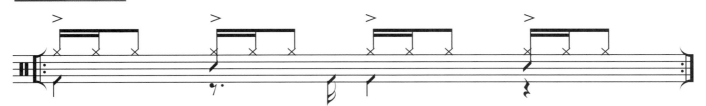

練習 E-8

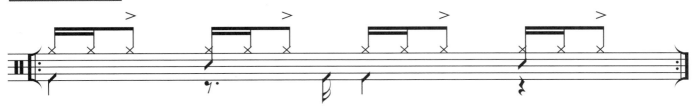

Track 56 練習 F-1 ♩ = 90

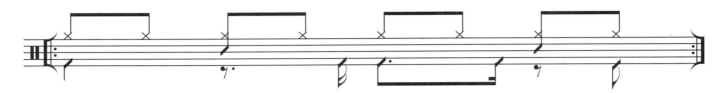

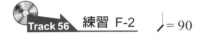

Track 56 練習 F-2 ♩ = 90

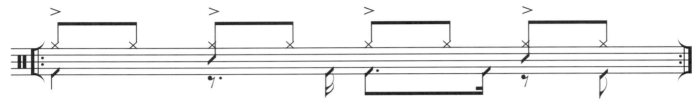

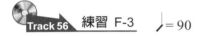

Track 56 練習 F-3 ♩ = 90

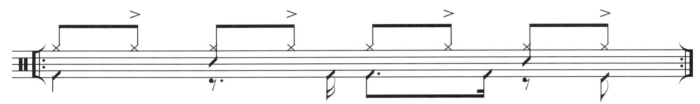

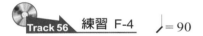

Track 56 練習 F-4 ♩ = 90

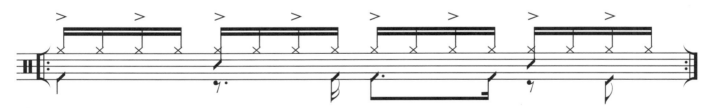

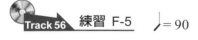

Track 56 練習 F-5 ♩ = 90

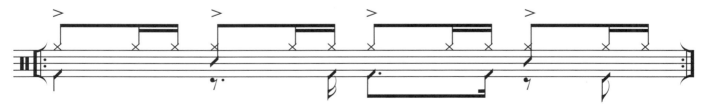

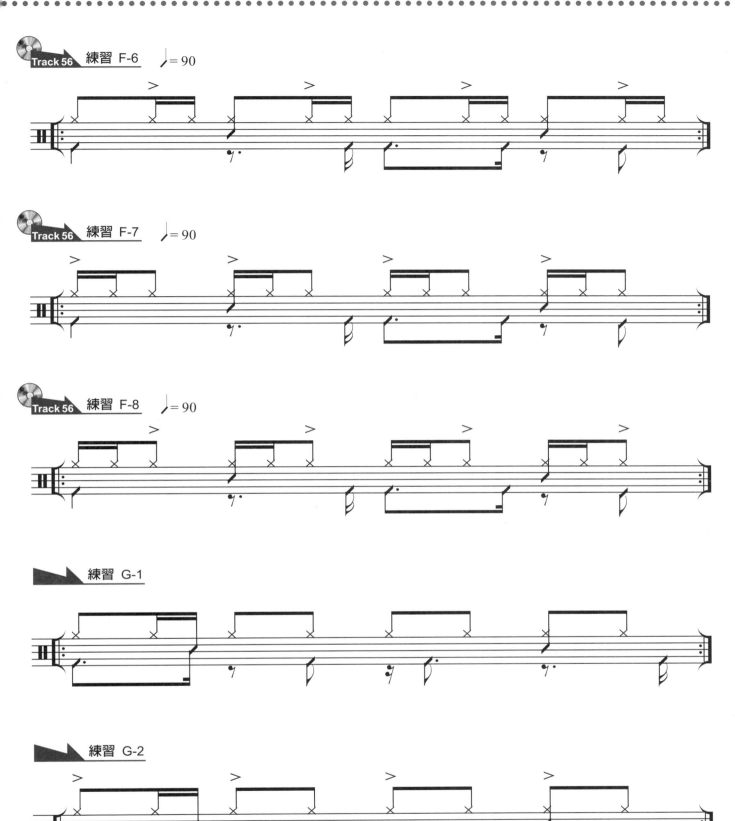

Track 56 練習 F-6 ♩= 90

Track 56 練習 F-7 ♩= 90

Track 56 練習 F-8 ♩= 90

練習 G-1

練習 G-2

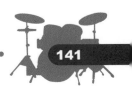

練習 G-3

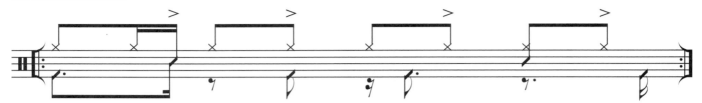

練習 G-4

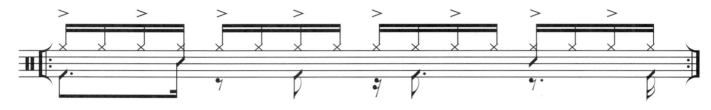

練習 G-5

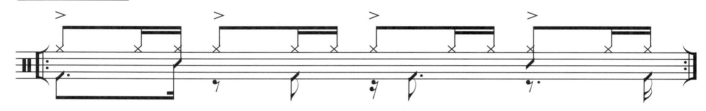

練習 G-6

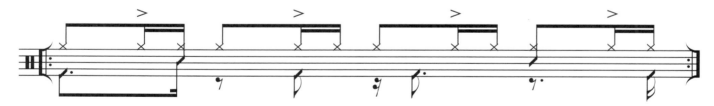

練習 G-7

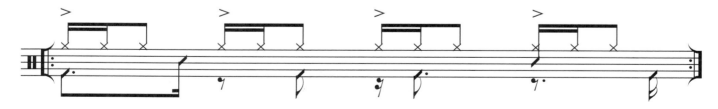

練習 G-8

練習 H-1

練習 H-2

練習 H-3

練習 H-4

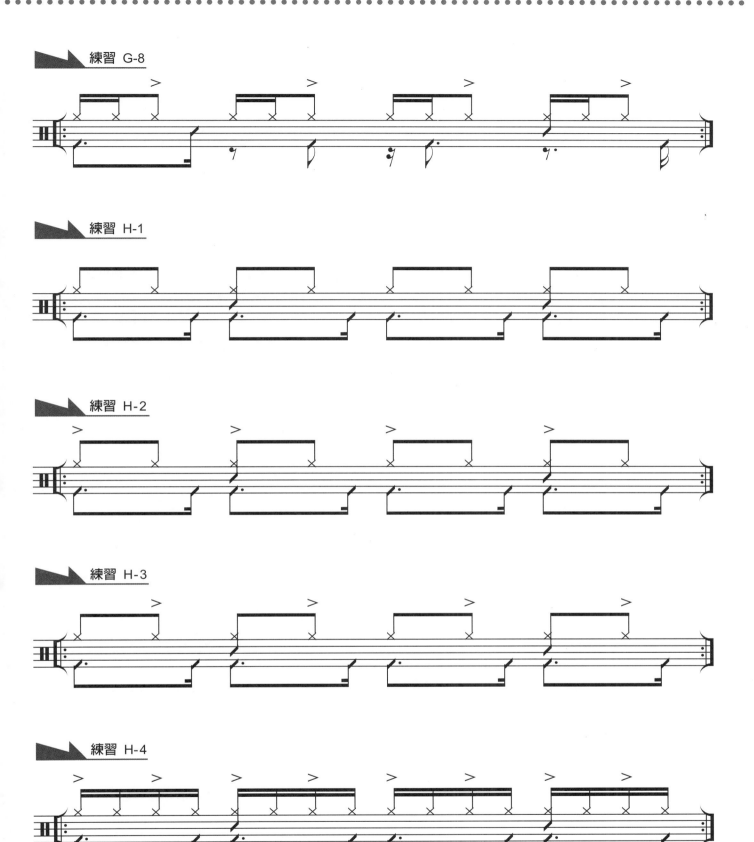

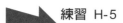 練習 H-5

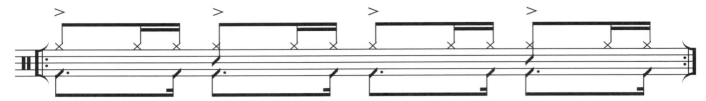

練習 H-6

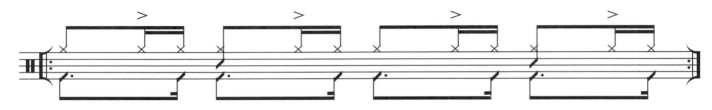

練習 H-7

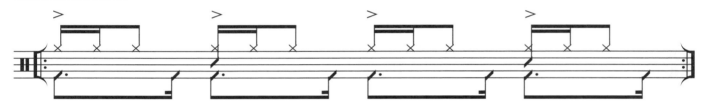

練習 H-8

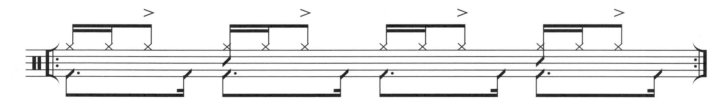

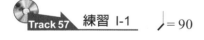 練習 I-1 ♩= 90

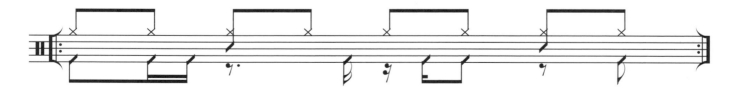

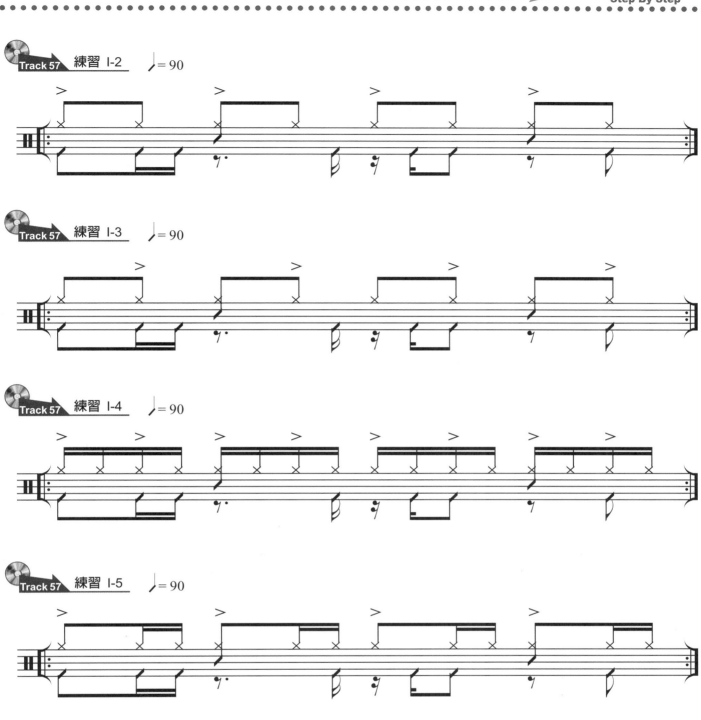

Track 57　練習 I-2　♩=90

Track 57　練習 I-3　♩=90

Track 57　練習 I-4　♩=90

Track 57　練習 I-5　♩=90

Track 57　練習 I-6　♩=90

Track 57 練習 I-7　♩=90

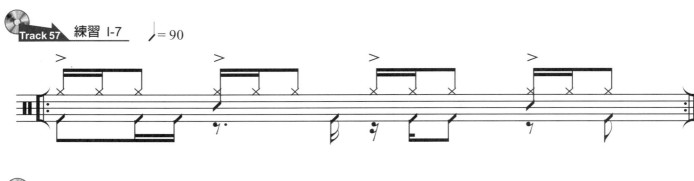

Track 57 練習 I-8　♩=90

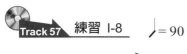

練習 J-1

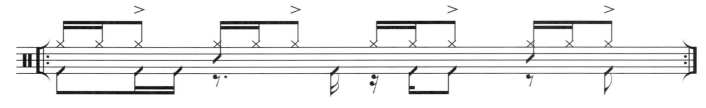

練習 J-2

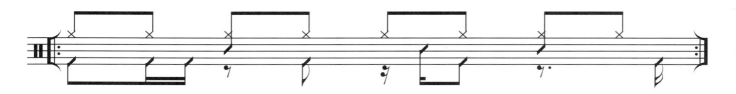

練習 J-3

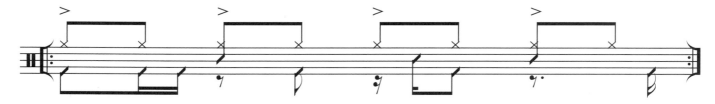

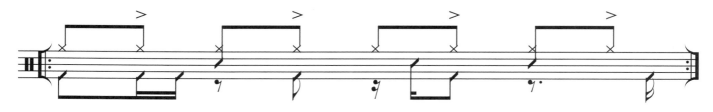

練習 J-4

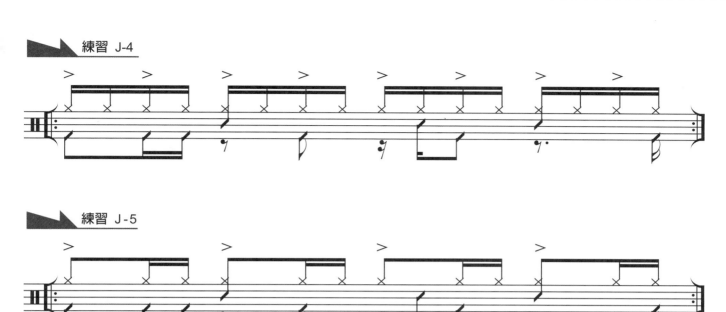

練習 J-5

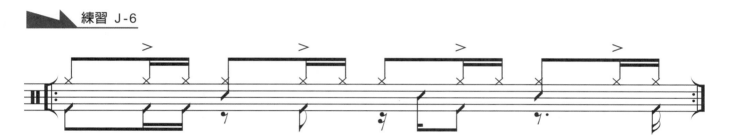

練習 J-6

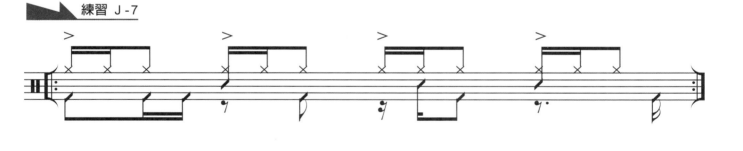

練習 J-7

練習 J-8

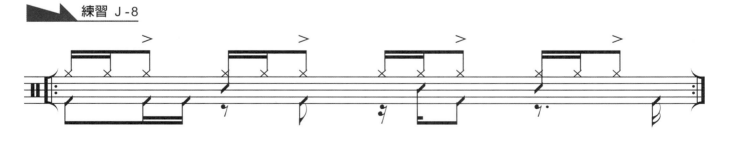

30 | Hi-hat 的左腳練習

之前幾章所作的練習，不論是手部練習或右腳大鼓練習或是節奏練習，都還沒有作過左腳操作 Hi-hat 的開合練習。而 Hi-hat 的角色不只是 1 個單項樂器；Hi-hat 更是一個 Band（樂團）所有的速度（Tempo）依據，以本人多年在舞台上工作的經驗，通常在舞台上作演出時，所有樂器的音量經由監聽喇叭（Monitor Speaker）送出給台上演奏者聽，而且音量都很大。但每一個樂手在自己的監聽 speaker 中，所要聽見的聲音，不只是只有自己所演奏的樂器，還有其他樂手所演奏之樂器的聲音，這樣才不會影響到整個音樂演奏的進行，其中最重要的就是 Hi-hat。因為 Hi-hat 的聲音是屬於較高頻率的聲響，所以鼓手在 CUE 速度或歌曲開始的 Sign，或是音樂演奏的進行，不必用很大的音量來提醒或告知其他樂手的演奏速度，或將要進行的音樂樂句轉換。因 Hi-hat 的聲音是高頻的，所以不必大音量也可讓其他人聽的很清楚，而有所依據。而且 Hi-hat 這個單項樂器可以作的聲響表情也非常多，如：Close 、Half open 和 Open Hi-hat ，又用鼓棒打擊與左腳控制 Hi-hat Stand Pedal 而產生的開合聲響，皆不盡相同，本章所作的練習是以右手鼓棒轉移去打擊 Ride-cymbal，而左腳去踩 Hi-hat stand pedal，讓自己與其他樂手有 Time keeping 的依據。

以下為 3 個簡單的基本練習，先讓大家熟悉其時間位置：

 練習 A　　　（1）於每小節的第二拍和第四拍

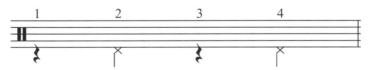

 練習 B　　　（2）於每小節的一、二、三、四拍的正拍

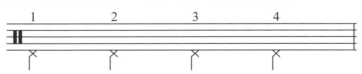

練習 C　　　（3）於每小節的一、二、三、四拍的反拍

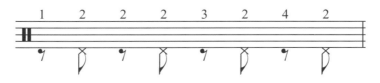

以下為一些節奏加上左腳的練習，請記得把右手的打擊位置移到Ride-cymbal上。

R.H Play Ride -Cym

Track 58　練習 A-1　♩=90

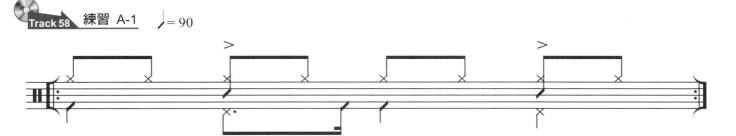

Hi-hat 左腳踩於第二.四拍正拍

Track 58　練習 A-2　♩=90

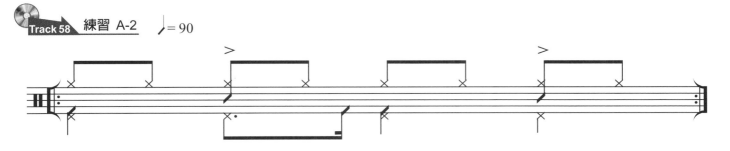

Hi-hat 左腳踩於每一拍正拍

Track 58　練習 A-3　♩=90

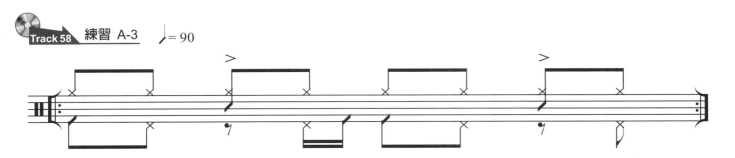

Hi-hat 左腳踩於每一拍反拍

練習 B-1

練習 B-2

練習 B-3

練習 C-1

練習 C-2

練習 C-3

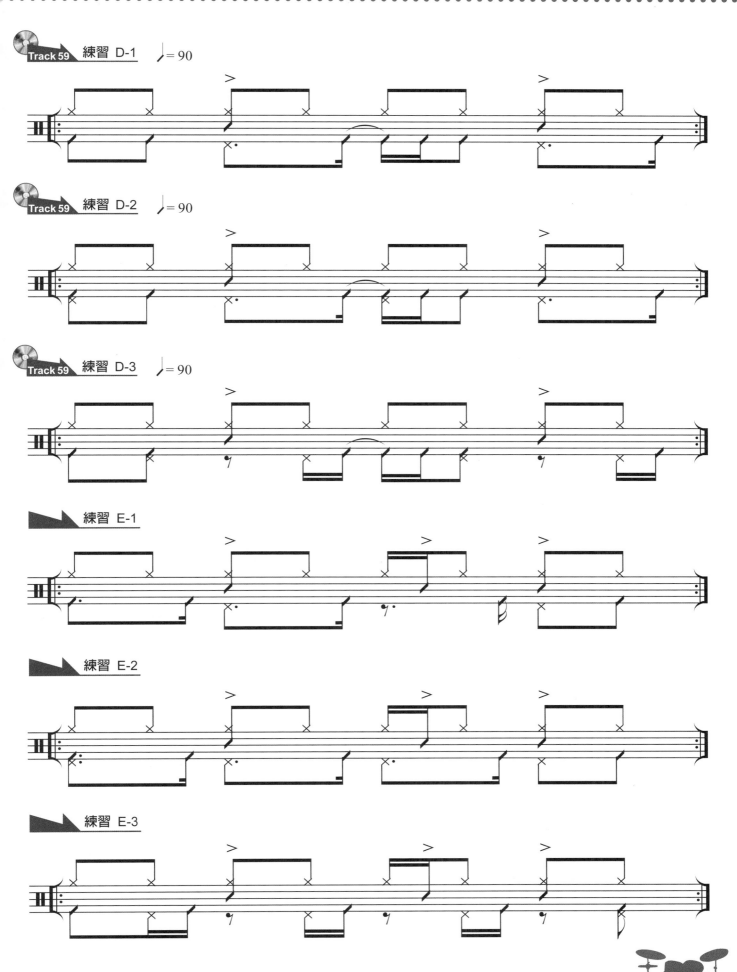

練習 F-1

練習 F-2

練習 F-3

Track 60　練習 G-1　♩= 90

Track 60　練習 G-2　♩= 90

Track 60　練習 G-3　♩= 90

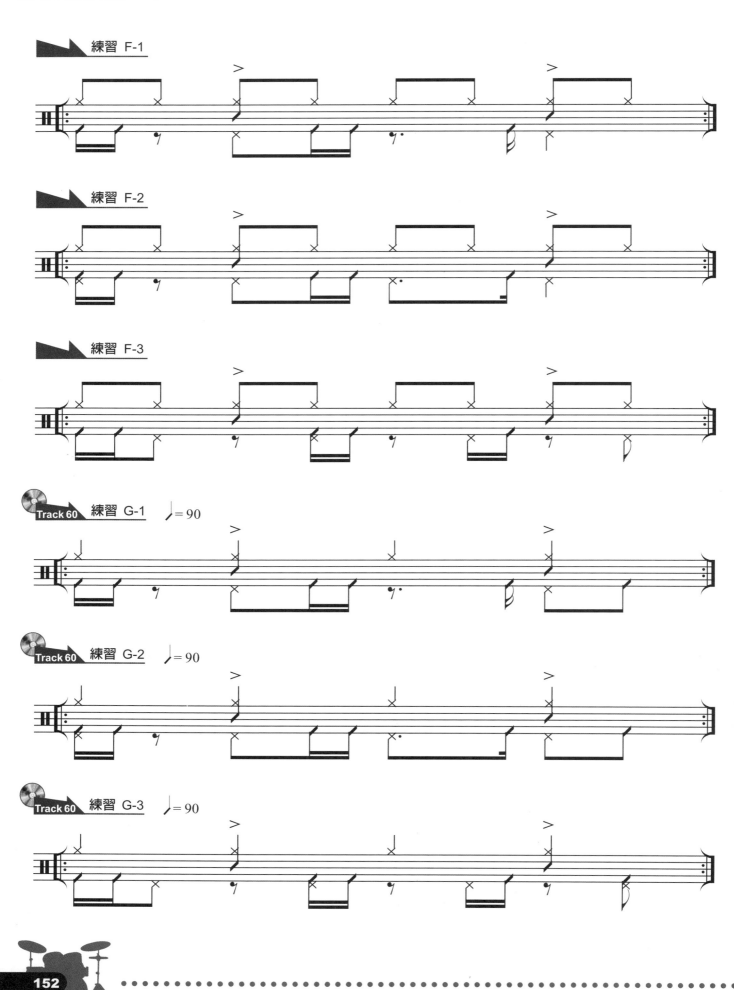

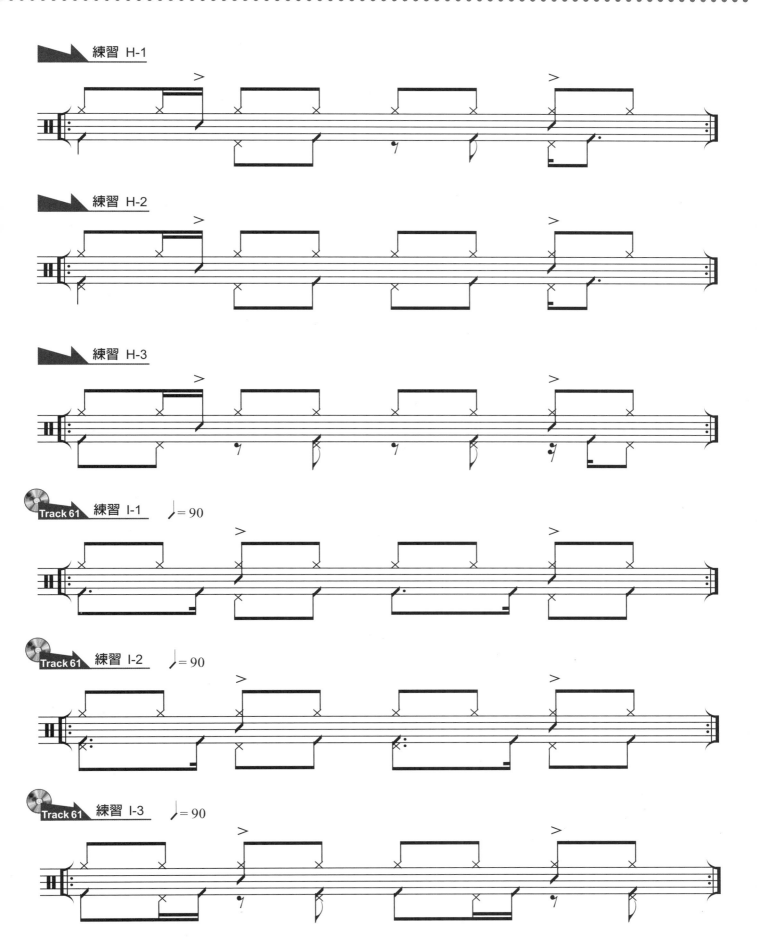

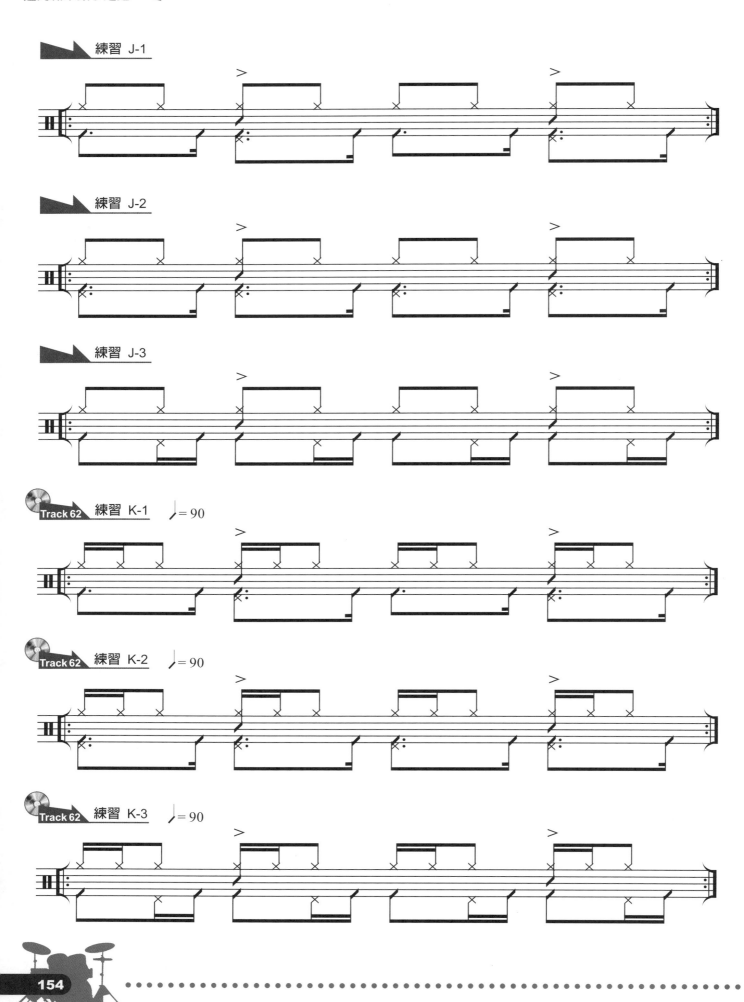

練習 L-1

練習 L-2

練習 L-3

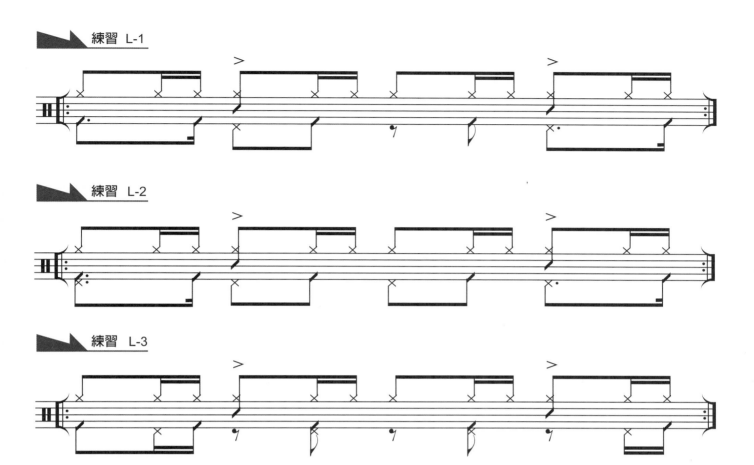

31 3連音與16分音符的關係

第20章已稍微練習過一些基本的三連音組合,本章要來討論將三連音的組合,應用在16分音符中,換句話說,就是我們演奏的音符是16分音符,但其基本之樂句組合是由三個音符為一組。首先我們要先把三連音是一拍或兩拍所擊出平均時間長度的認知先放棄掉。我們將第20章的任何一個練習拿來說明,例如:

在20章所作的練習為一拍平均的三個音符,但本章我們都不用去管這三個音符是在何種音符,我們只要記住 右左左 右左左,把〝右左左〞當成一個組合,不管在何種音符中演奏,在這裡我們姑且稱它為〝三連符〞。

以下是三連符在16分音符中的四肢組合練習,練習到純熟後,可用於節奏或過門(Fill in)中,只等你自己去發展。

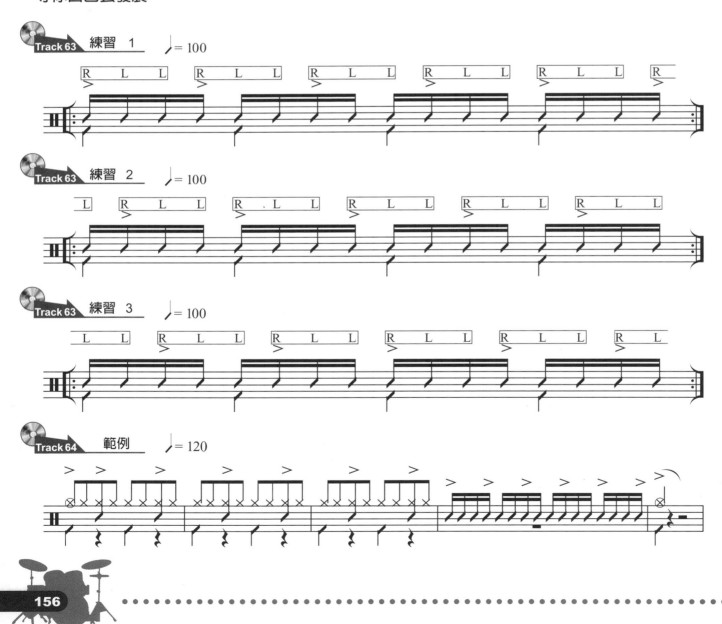

大鼓與小鼓的組合

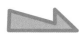

Track 65 練習 1 ♩= 100

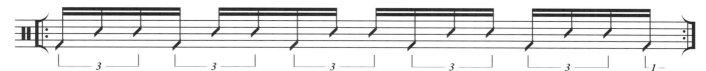

Track 65 練習 2 ♩= 100

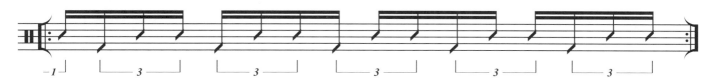

Track 65 練習 3 ♩= 100

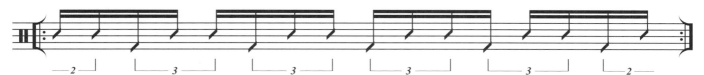

Track 66 練習 4 ♩= 90

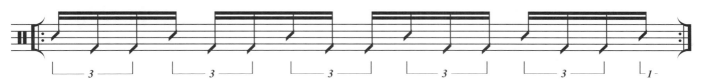

Track 66 練習 5 ♩= 90

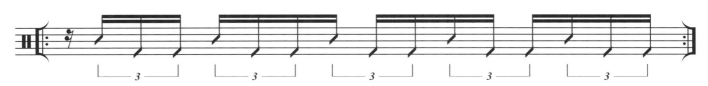

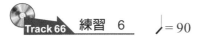

Track 66　練習　6　♩= 90

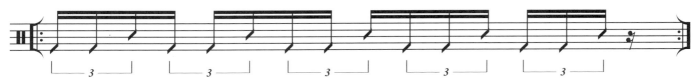

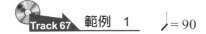

Track 67　範例　1　♩= 90

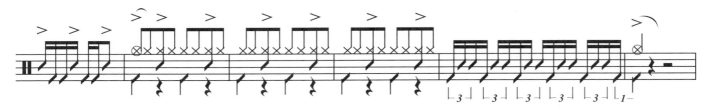

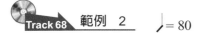

Track 68　範例　2　♩= 80

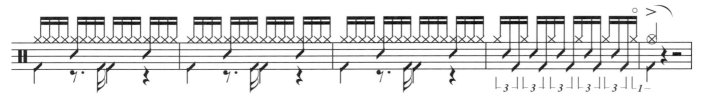

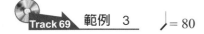

Track 69　範例　3　♩= 80

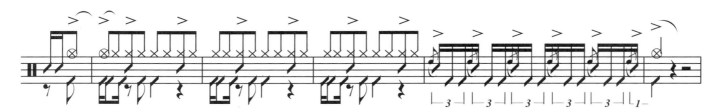

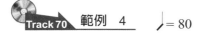

Track 70　範例　4　♩= 80

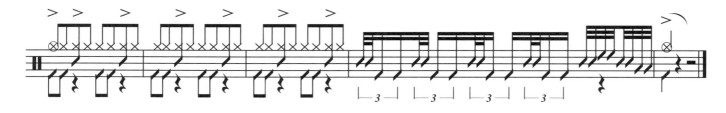

32 三缺一

上章討論的〝三連符〞在經過練習後應該有了粗淺的認識，在本章稍作小小的延伸。當然其基本架構（Basic）都是〝三連符〞除了即將在本章所練習的幾個〝三連符〞的延伸，最終還是希望練習都能發展出更多的延伸，以三個打擊點為組合稱之〝三連符〞但我們現在把三連符中某一個固定點不打擊，用休止符代替，雖然〝三連符〞中有某一點為休止符，但仍為三個為一組合。

以下為實用範例

 範例 1　♩=100

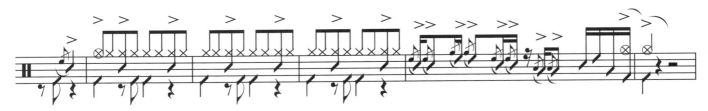

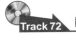 範例 2　♩=120

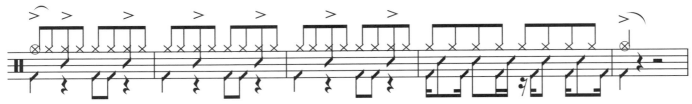

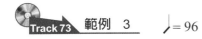 範例 3　♩=96

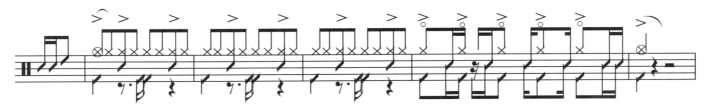

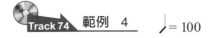 範例 4　♩=100

33 5的組合

本章要練習的〝5的組合〞和之前第10章的5連音有所不同。第10章5連音，不論其在32分音符或24分音符，其每一組的5連音之串連銜接處，都還是會有一個休止點（可能是24分休止符或32分休止符），但本章所要作的練習之〝5的組合〞為5個打擊點所組成的群組，沒有串連銜接處的休止點，也就是純粹的5連音組合，不論其建構在16分音符或三連音中。

在作本章練習時，如用死背的方式，可能效果不彰。在此提供筆者在學習階段時的一些方法，應該會讓大家儘快的熟悉本練習，以下將陸續解說。

〝5的組合〞最常用的手法組合有兩種

（1）為

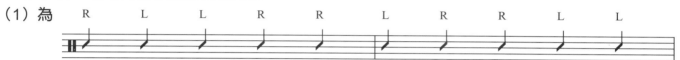

（2）為

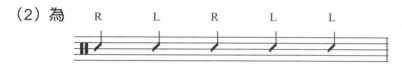

這兩組手法組合，都需要熟練。因為在操作整套鼓時，不同的手法編排，會產生完全不同的效果。

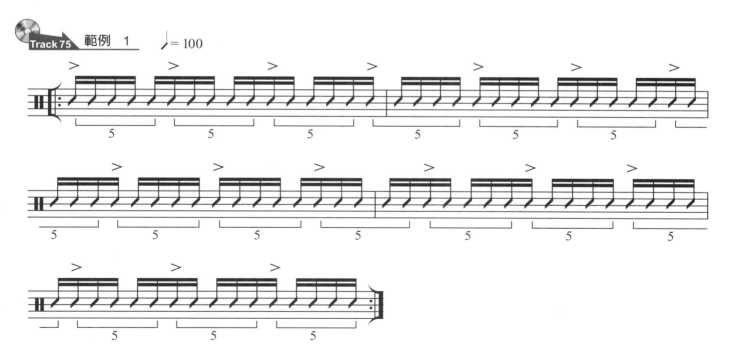

由以上的譜可以看出，最小的群組為5個鼓點組成，而在每五拍會形成一個循環，而再每5小節後就回到原起點。筆者的練習法是先記熟重音位置和循環。作重音位置記憶練習時可以不用鼓棒練習，筆者的方式嘴唸拍子，1、2、3、4（腳踩正拍，而雙手擊掌於重音位置）。

重音位置如下：

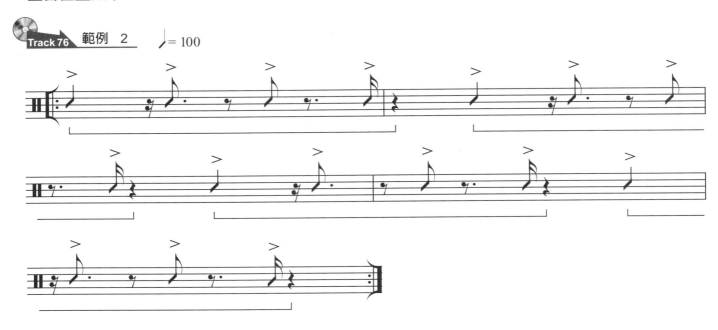

Track 76 範例 2 ♩ = 100

重音位置記熟後，再接下來練習重音不打，只打其餘4個點，腳踩正拍，如下：

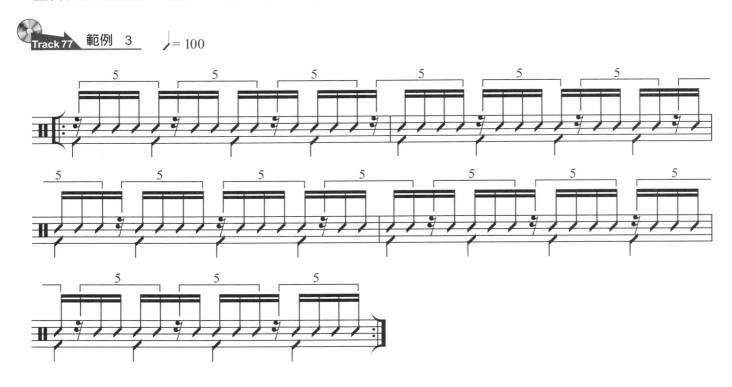

Track 77 範例 3 ♩ = 100

以上兩個練習都熟練後，即可作以下的練習。雙手手法組合為

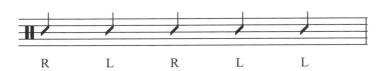

R L R L L

但右手打擊位置為Cowbell牛鈴 圖例1 或 Cup of Ride cymbal 圖例2 左手打小鼓，大鼓踩正拍，
練習譜如下：

圖例1

圖例2

Track 78　練習　♩= 100

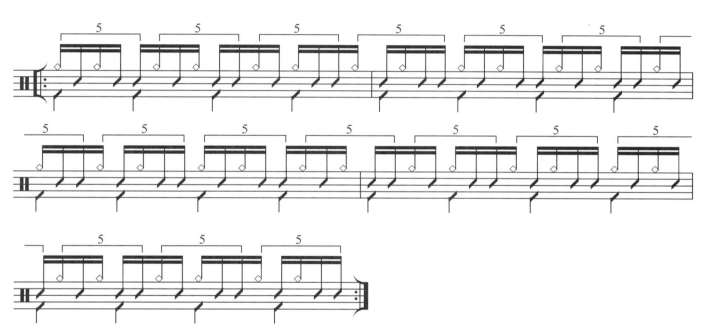

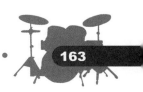

34 練習曲【Without Drums,Play Alone】

Track 79為完整的曲子

Track 80為沒有鼓但有節拍器與其他樂器的練習。

Track 79　Track 80　♩= 150

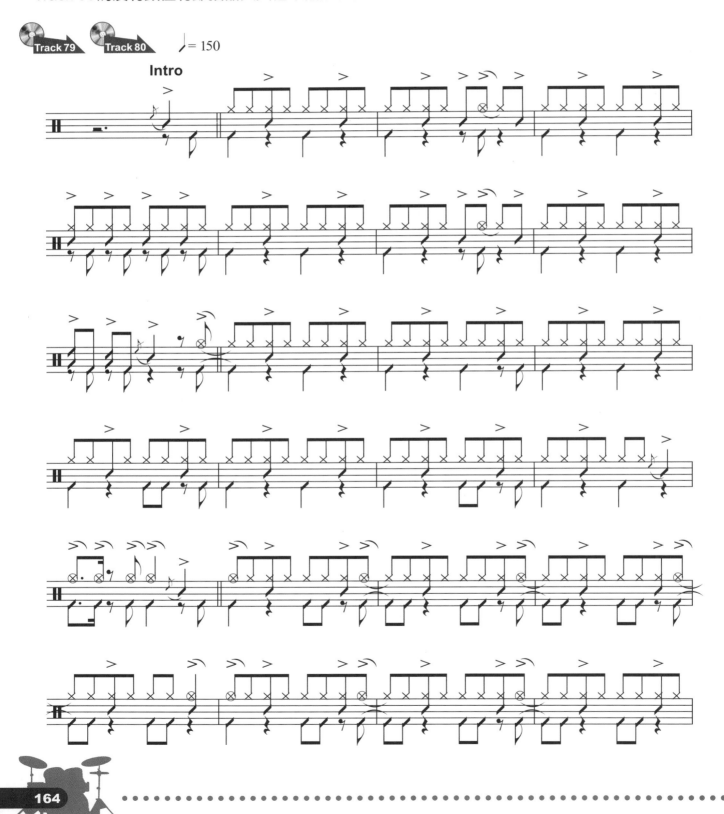

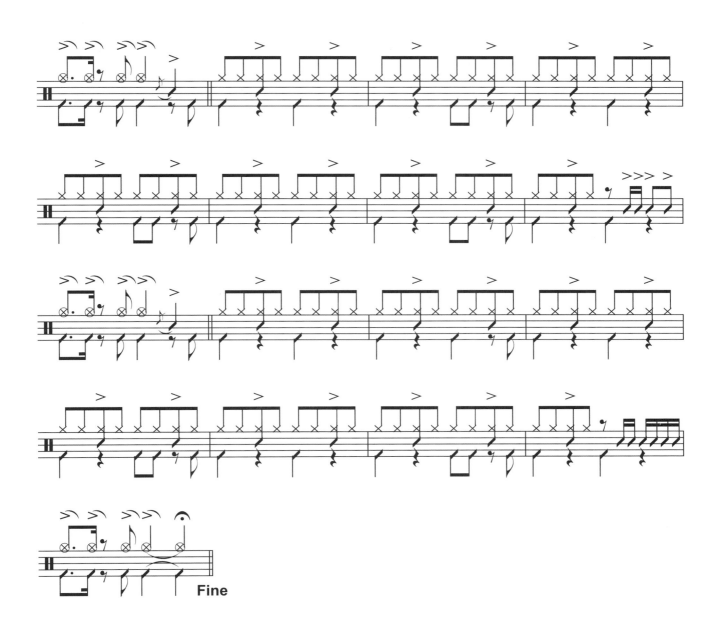

Fine

36 附錄 26個小鼓基本練習

以下6頁為26個 Snare Drum（小鼓）基本技法，為鼓手的手部基本打法，請自行練習，雖各為小鼓技法，但往後實際操作整套鼓時，均會用到，所以要練到純熟。

練習 1

The Long Roll

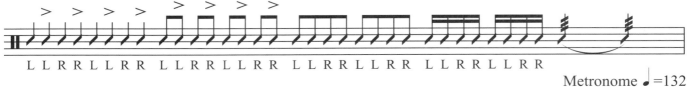

L L R L L R R L L R L L R R L L R L L R R L L R L L R R

Metronome ♩=132

練習 2

The Five Stroke Roll

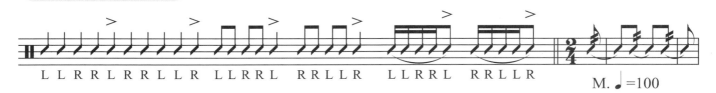

L L R R L R R L L R L L R R L R R L L R L L R R L R R L L R

M. ♩=100

練習 3

The Seven Stroke Roll

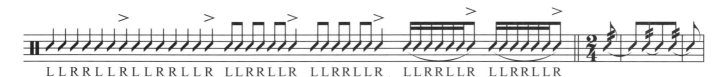

L L R R L L R L L R R L L R L L R R L L R L L R R L L R L L R R L L R L L R R L L R

練習 4

The Flam

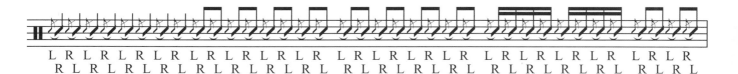

L R L R L R L R L R L R L R L R L R L R L R L R L R L R L R L R L R L R L R L R L R L R
R L R L R L R L R L R L R L R L R L R L R L R L R L R L R L R L R L R L R L R L R L R L

練習 5

The Flam Accent

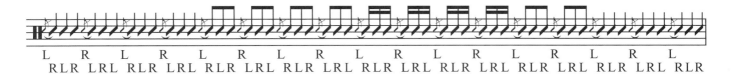

L R L R L R L R L R L R L R L R L
RLR LRL RLR LRL RLR LRL RLR LRL RLR LRL RLR LRL RLR LRL RLR LRL RLR

練習 6

The Flam Paradiddle

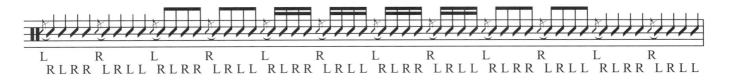

L R L R L R L R L R L R
RLRR LRLL RLRR LRLL RLRR LRLL RLRR LRLL RLRR LRLL RLRR LRLL

練習 7

The Flamacue

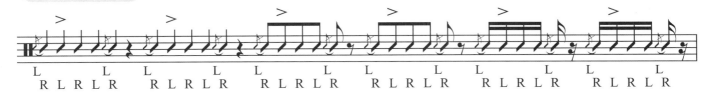

L L L L L L L L L L L L
R L R L R R L R L R R L R L R R L R L R R L R L R R L R L R

練習 8

The Ruff

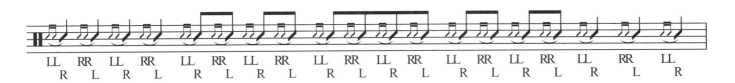

LL RR LL RR LL RR LL RR LL RR LL RR LL RR LL RR LL RR LL
R L R L R L R L R L R L R L R L R L R

練習 9

The Single Drag

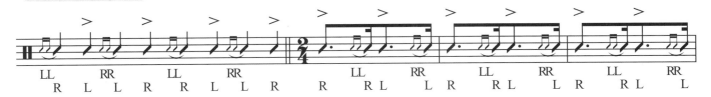

LL RR LL RR LL RR LL RR LL RR
R L L R R L L R R L L R R L L R R L L L

練習 10

The Double Drag

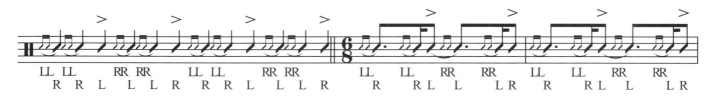

LL LL RR RR LL LL RR RR LL LL RR RR LL LL RR RR
R R L L L R R R L L L R R RL L LR R RL L LR

練習 11

The Double Paradiddle

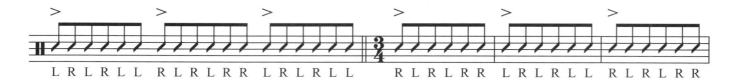

L R L R L L R L R L R R L R L R L L R L R L R R L R L R L L R L R L R R

練習 12

The Single Ratamacue

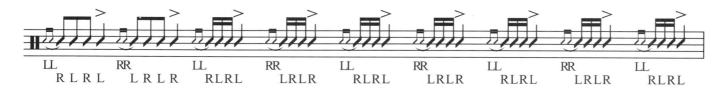

LL RR LL RR LL RR LL RR LL
R L R L L R L R RLRL LRLR RLRL LRLR RLRL LRLR RLRL

練習 13

The Triple Ratamacue

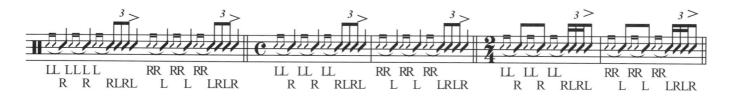

LL LLLL RR RR RR LL LL LL RR RR RR LL LL LL RR RR RR
R R RLRL L L LRLR R R RLRL L L LRLR R R RLRL L L LRLR

練習 14

The Single Stroke Roll

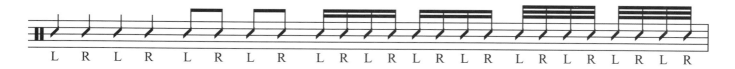

L R L R L R L R L R L R L R L R L R L R L R L R LRLRLRLRLRLRLR

練習 15

The Nine Stroke Roll

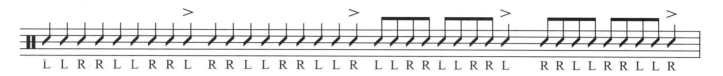

L L R R L L R R L　R R L L R R L L R　L L R R L L R R L　R R L L R R L L R

練習 16

The Ten Stroke Roll

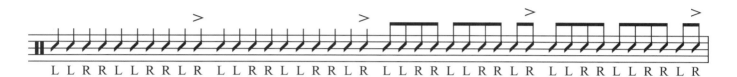

L L R R L L R R L R　L L R R L L R R L R　L L R R L L R R L R　L L R R L L R R L R

練習 17

The Eleven Stroke Roll

L L R R L L R R L L R　L L R R L L R R L L R　L L R R L L R R L L R　L L R R L L R R L L R

練習 18

The Thirteen Stroke Roll

L L R R L L R R L L R R L　R R L L R R L L R R L L R　L L R R L L R R L L R R L　R R L L R R L L R R L L R

練習 19

The Fifteen Stroke Roll

L L R R L L R R L L R R L L R　L L R R L L R R L L R R L L R　L L R R L L R R L L R R L L R

練習 20

The Flam Tap

L L R L R L R L R L R L R L R L R
R R L L R R L L R R L L R R L L R R L L R R L L R R L L R R L L

練習 21

The Single Paradiddle

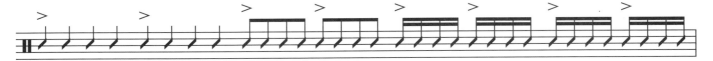

L R L L R L R R L R L L R L R R L R L L R L R R L R L L R L R R

練習 22

The Drag Paradiddle No.1

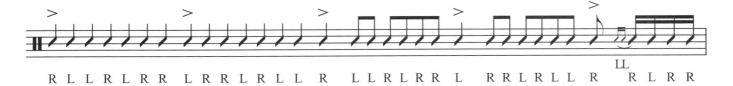

R L L R L R R L R R L R L L R L L R L R R L R R L R L L R LL R L R R

練習 23

The Drag Paradiddle No.2

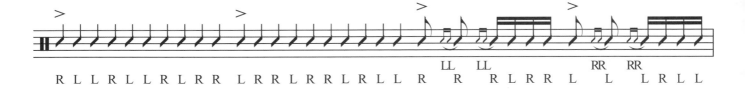

R L L R L L R L R R L R R L R R L R L L R R R L R R L L L R L L
LL LL RR RR

練習 24

The Fiam Paradiddle Diddle

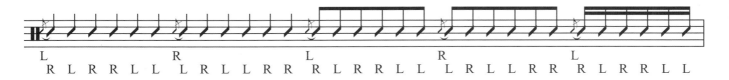

L R L R L
R L R R L L L R L R L R R R L R L R R L L L R L R L R R R L R L R R L L

練習 25

Lesson 25

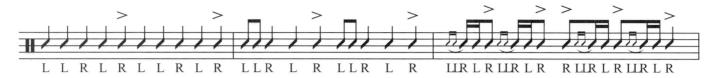

L L R L R L L R L R LLR L R LLR L R LLR L R LLR L R R LLR L R LLR L R

練習 26

The Double Ratamacue

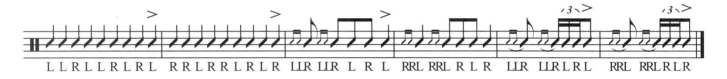

L L R L L R L R L R R L R R L R L R LLR LLR L R L RRL RRL R L R LLR LLR L R L RRL RRL R L R

邁向職業鼓手之路

Be A Pro Drummer Step By Step

編著	姜永正
美術設計	劉珊珊
封面設計	劉珊珊
攝影	李國華
電腦製譜	史景獻、李國華
譜面輸出	史景獻、李國華
文字校對	吳怡慧
錄音混音	Morgan Studio
CD編曲演奏	姜永正

出版	麥書國際文化事業有限公司
登記證	行政院新聞局局版台業第6074號
廣告回函	台灣北區郵政管理局登記證第12974號
ISBN	978-986-6787-18-8
發行	麥書國際文化事業有限公司 Vision Quest Media Publishing Inc.,International
地址	10647 台北市辛亥路一段40號4樓 4F,No.40,Sec. 1,Hsin-hai Rd.,Taipei Taiwan,106 R.O.C.
電話	886-2-23636166，886-2-23659859
傳真	886-2-23627353
印刷	鼎易印刷事業股份有限公司
法律顧問	聲威法律事務所
郵政劃撥	17694713
戶名	麥書國際文化事業有限公司

http://www.musicmusic.com.tw

E-mail:vision.quest@msa.hinet.net

中華民國九十七年二月二版

鼓舞

郵政劃撥存款收據
注意事項

一、本收據請詳加核對並妥
為保管，以便日後查考。

二、如欲查詢存款入帳詳情
時，請檢附本收據及已
填妥之查詢函向各連線
郵局辦理。

三、本收據各項金額、數字
係機器印製，如非機器
列印或經塗改或無收款
郵局收訖章者無效。

請寄款人注意

一、帳號、戶名及寄款人姓名通訊處各欄請詳細填明，以免誤寄
；抵付票據之存款，務請於交換前一天存入。

二、每筆存款至少須在新台幣十五元以上，且限填至元位為止。

三、倘金額塗改時請更換存款單重新填寫。

四、本存款單不得黏貼或附寄任何文件。

五、本存款金額業經電腦登帳後，不得申請撤回。

六、本存款單備供電腦影像處理，請以正楷工整書寫並請勿折疊
。帳戶如需自印存款單，各欄文字及規格必須與本單完全相
符；如有不符，各局應婉請寄款人更換郵局印製之存款單填
寫，以利處理。

七、本存款單帳號及金額欄請以阿拉伯數字書寫。

八、帳戶本人在「付款局」所在直轄市或縣（市）以外之行政區
域存款，需由帳戶內扣收手續費。

交易代號：0501、0502現金存款　0503票據存款　2212劃撥票據託收

本聯由帳戶保存　保管五年

本聯由儲匯處存查　保管五年

邁向職業鼓手之路
Be A Pro Drummer Step By Step

感謝您購買本書！為加強對讀者提供更好的服務，請詳填以下資料，寄回本公司，您的資料將立刻列入本公司優惠名單中，並可得到日後本公司出版品之各項資料，及意想不到的優惠哦！

姓名 _____ **生日** ___ / ___ / ___ **性別** ⚪ 男 ⚪ 女

電話 _____ **E-mail** _____ @ _____

地址 _____ **機關學校** _____

◉ **請問您曾經學過的樂器有哪些？**
☐ 鋼琴　　☐ 吉他　　☐ 弦樂　　☐ 管樂　　☐ 國樂　　☐ 其他_____

◉ **請問您是從何處得知本書？**
☐ 書店　　☐ 網路　　☐ 社團　　☐ 樂器行　　☐ 朋友推薦　　☐ 其他_____

◉ **請問您是從何處購得本書？**
☐ 書店　　☐ 網路　　☐ 社團　　☐ 樂器行　　☐ 郵政劃撥　　☐ 其他_____

◉ **請問您認為本書的難易度如何？**
☐ 難度太高　　☐ 難易適中　　☐ 太過簡單

◉ **請問您認為本書整體看來如何？**
☐ 棒極了　　☐ 還不錯　　☐ 遜斃了

◉ **請問您認為本書的售價如何？**
☐ 便宜　　☐ 合理　　☐ 太貴

◉ **請問您最喜歡本書的哪些部份？**
☐ 教學解析　　☐ 譜例練習　　☐ CD教學示範　　☐ 封面設計　　☐ 其他_____

◉ **請問您認為本書還需要加強哪些部份？（可複選）**
☐ 美術設計　　☐ 教學內容　　☐ CD錄音品質　　☐ 銷售通路　　☐ 其他_____

◉ **請問您希望未來公司為您提供哪方面的出版品？**

非常感謝您填寫本表格，我們將極慎重的考慮您的意見，並立即將您的資料建檔。謝謝！

請沿虛線剪下寄回

寄件人 _____

地　址 ☐☐☐ _____

廣 告 回 函
台灣北區郵政管理局登記證
北台字第12974號

郵資已付 免貼郵票

麥書國際文化事業有限公司

10647 台北市辛亥路一段40號4樓

4F,No.40,Sec.1,

Hsin-hai Rd.,Taipei Taiwan 106 R.O.C.

為加速郵件處理 · 請勿使用訂書針